学前教育专业"十三五"系列教材

美术基础
实训教程

（第二版）

主　编　刘普兰　李西琳　周　莉
副主编　宋　英　骆　萌

华中科技大学出版社
http://www.hustp.com
中国·武汉

图书在版编目(CIP)数据

美术基础实训教程/刘普兰,李西琳,周莉主编. —2版. —武汉:华中科技大学出版社,2020.5(2022.12重印)
ISBN 978-7-5680-6245-9

Ⅰ. ①美… Ⅱ. ①刘… ②李… ③周… Ⅲ. ①美术-职业教育-教材 Ⅳ. ①J

中国版本图书馆 CIP 数据核字(2020)第 083633 号

美术基础实训教程(第二版)

刘普兰 李西琳 周 莉 主编

Meishu Jichu Shixun Jiaocheng(Di-er Ban)

| 策划编辑:袁 冲
| 责任编辑:史永霞
| 封面设计:孢 子
| 责任监印:朱 玢
| 出版发行:华中科技大学出版社(中国·武汉) 电话:(027)81321913
| 武汉市东湖新技术开发区华工科技园 邮编:430223
| 录 排:华中科技大学惠友文印中心
| 印 刷:湖北新华印务有限公司
| 开 本:880 mm×1230 mm 1/16
| 印 张:11
| 字 数:338 千字
| 版 次:2022 年 12 月第 2 版第 2 次印刷
| 定 价:59.00 元

本书若有印装质量问题,请向出版社营销中心调换
全国免费服务热线:400-6679-118 竭诚为您服务
版权所有 侵权必究

前　言

课程改革是学校教育教学改革与发展的核心,是提高教学质量的关键环节和直接载体,是顺利实现学校人才培养目标的重要途径。作为培养幼教师资的学前教育专业,必须根据社会需求和现代幼教岗位需求来调整其课程结构和质量标准。课程改革的成果最直接的体现就是教材建设。本教材是学前教育专业的美术课程教学不断探索、实践、升华的结晶,力求在长期的实践探索中结合国家颁布的《幼儿园教育指导纲要》《幼儿园教师专业标准(试行)》《3～6岁儿童学习与发展指南》等指导性文件和教育教学改革精神,摆脱专业美术院校教学的专业化、纯艺术化的影响,对学前教育专业学生的认知水平、学习特点、教学环境、艺术素养等多方面的学习因素进行深入调研和分析,结合幼儿园艺术领域的教学实际,与幼教岗位的职业能力要求进行有效对接。

本教材密切结合学前教育专业培养综合应用型专门人才的培养目标和学前教育专业"321T型综合递进"人才培养模式的特点,力图在知识上求细、技能上求实、内容上求新、方法上求活,力求提高学生的艺术素养、实践能力和审美品质,达到强化未来幼儿园教师职前基本技能训练的目的。

一、教材编写思路

本教材是符合学前教育专业教学特点的美术实训教材。内容按照美术学习的内在要求及学习的先后顺序进行合理的安排,以美术基本理论知识和具体实践为主线,以模块形式为编写思路,在具体课程实训的过程中,将绘画、图案、手工、鉴赏等知识、技能有机地融合到一起,成为若干个模块和项目任务。在教会学生基本懂得如何去欣赏和分析的基础上,重点锻炼学生的基本技能,以学生的动手能力和启发创新能力为教学目的,并结合实际运用给予学生系统指导。强调美术教学的基础性、综合性、实践性与应用性,让学生在学习中能开阔视野、陶冶情操,培养他们幼儿园美术教学的实践驾驭能力。

二、教材编写特点

1. 基础性与实用性相结合

坚持理论联系实际,讲学练结合、突出岗位技能训练的原则,力求贯彻能力本位原则、学生主体原则、与时俱进原则。在内容和范例上力求做到科学、实用、新颖。密切结合高职高专学生的认知规律和学习特点选择教学内容,理论知识的构建以阐述基本问题为主,通俗易懂,做到目的明确、重点突出、指导具体,具有较强的实用性和可操作性。

2. 实践性与针对性相结合

项目任务驱动体现实践性的特点。很多项目任务开头部分的"目标"和后面的"实训辅导",都有利于学生更好地预习、巩固、操作和思考本课知识,在训练方法中,主要以范例学习为主,范例代表性鲜明、针对性强、适合项目的知识点、典型、新颖,与幼儿园具体教学紧密相连。

3. 丰富性与环保性相结合

在全球倡导"节能降耗、绿色环保、创新求异"的新时代,学前美术教育也应顺应时代发展,充分利用有一定潜在价值,便于学生操作,容易引发联想与创造,自然的、生态的、丰富的环保材料开展有意义的创造性教学活

动。除常规材料运用及把握以外，重点放在创新材料的实施与改革上，加强纸艺、泥艺、布艺、皮影等的特色教学。

 本教材相对完整、独立，具有一定的可选择性和拼接性。教材内容的编写倾注了参编人员的心血，在编写过程中，我们得到了各方面的大力支持和配合，得到了大量的建设性意见及无私帮助，在此对大家表示衷心的感谢。教材在编写过程中参考了大量资料，在此向相关作者表示真诚的感谢！因为时间、技术和能力等条件所限，本书的不足之处在所难免，希望得到同仁们的批评、赐教，我们将虚心接受，不断改进。

<div style="text-align:right">

编 者

2014 年 6 月

</div>

目　　录

模块一　走进美术 ……………………………………………………………………（1）
 实训项目一　美术常识 ………………………………………………………………（2）
 实训项目二　感悟点、线、面 …………………………………………………………（12）
 实训项目三　造型语言（一）——平面形画 …………………………………………（23）
 实训项目四　造型语言（二）——透视 ………………………………………………（27）
 实训项目五　造型语言（三）——形体结构 …………………………………………（33）
 实训项目六　造型语言（四）——联想创意绘画 ……………………………………（37）
 实训项目七　简笔画 …………………………………………………………………（43）
 实训项目八　美术作品赏析 …………………………………………………………（59）

模块二　色彩的表现与创意 …………………………………………………………（69）
 实训项目一　感受色彩 ………………………………………………………………（70）
 实训项目二　色彩的表现技法 ………………………………………………………（78）
 实训项目三　图案与生活 ……………………………………………………………（87）
 实训项目四　儿童彩墨画 ……………………………………………………………（97）
 实训项目五　装饰色彩的运用 ………………………………………………………（106）

模块三　综合材料设计制作 …………………………………………………………（114）
 实训项目一　纸艺 ……………………………………………………………………（115）
 实训项目二　创意泥工 ………………………………………………………………（124）
 实训项目三　布偶制作与表演 ………………………………………………………（131）
 实训项目四　自然材料手工 …………………………………………………………（138）
 实训项目五　物品的再创造 …………………………………………………………（147）
 实训项目六　影戏——手影 …………………………………………………………（156）
 实训项目七　影戏——胶片皮影 ……………………………………………………（161）

参考文献 ………………………………………………………………………………（167）

PART ONE

模块一

走进美术

MEISHU JICHU
SHIXUN JIAOCHENG

实训项目一

美术常识

【概述】

美术常识就是运用我们的视觉感知、视觉经验和相关知识对美术作品进行归类、分析、判断、体验、联想和评价,从而获得审美享受,它是一种综合的审美活动。

【目标】

(1)通过对美术常识的了解和作品的欣赏,使学生开阔眼界,提高审美能力和审美情趣。

(2)让学生了解更多的美术知识,增强他们的感受能力、欣赏能力和艺术创造能力。

【项目内容】

一、美术分类

美术包括绘画、雕塑、工艺美术、建筑艺术、设计美术等类别。

(一)绘画

绘画是指运用线条、色彩和形体等艺术语言,通过造型、设色和构图等艺术手段,在二维空间(即平面)里塑造出静态的视觉形象,以表达作者审美感受的艺术形式。

1. 按地域分类

绘画按地域分为东方绘画和西洋绘画两类,如图1-1和图1-2所示。

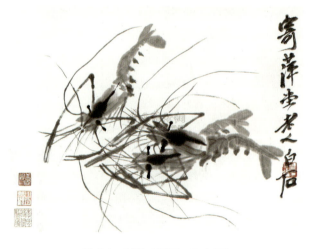

图1-1 《虾》(国画 齐白石)

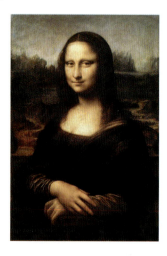

图1-2 《蒙娜丽莎》(油画 达·芬奇)

2. 按工具材料分类

绘画按工具材料分为水墨画、油画、版画、水彩画、水粉画等五类，如图 1-3 至图 1-7 所示。

图 1-3　水墨画

图 1-4　油画

图 1-5　版画

图 1-6　水彩画

图 1-7　水粉画

3. 按题材内容分类

绘画按题材内容分为人物画、风景画、静物画、动物画等四类，如图 1-8 至图 1-11 所示。

图 1-8　人物画

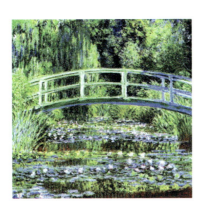
图 1-9　风景画

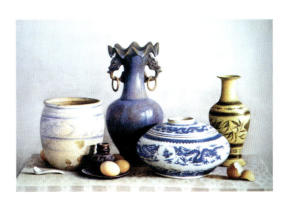
图 1-10　静物画

图 1-11　动物画

4. 按作品形式分类

绘画按作品形式分为壁画、年画、连环画、漫画等类型,如图 1-12 至图 1-15 所示。

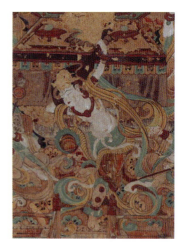

图 1-12　壁画　　　　　　　　图 1-13　年画

图 1-14　连环画　　　　　　　图 1-15　漫画

(二)雕塑

雕塑是指以各种可塑或可雕刻的材料制作各种具有实在体积的形象。它是雕、刻、塑制作方法的总称。

1. 按制作工艺分类

雕塑按制作工艺分为雕、塑两类。

2. 按题材分类

雕塑按题材分为纪念性雕塑(见图1-16)、建筑装饰性雕塑(见图1-17)、城市园林雕塑(见图1-18)、宗教雕塑(见图1-19)、陵墓雕塑、陈列性雕塑等六类。

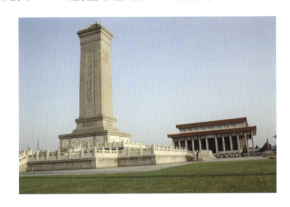

图1-16　纪念性雕塑

图1-17　建筑装饰性雕塑

图1-18　城市园林雕塑

图1-19　宗教雕塑

3. 按表现形式分类

雕塑按表现形式分为圆雕和浮雕两类,如图1-20和图1-21所示。

图1-20　圆雕

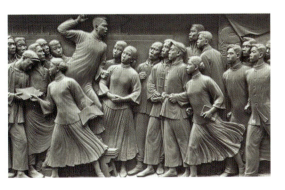

图1-21　浮雕

(三)工艺美术

工艺美术是指美化生活用品和生活环境的造型艺术。它的突出特点是物质生产与美的创造相结合,以实用为主要目的,并且具有审美特性。工艺美术也指以美术技巧制成的各种与实用相结合并有欣赏价值的工艺品。

工艺美术通常分为实用工艺美术和陈设工艺美术两类。

1. 实用工艺美术

实用工艺美术主要指经过艺术加工的生活实用品,如一些染织工艺(见图1-22)、陶瓷工艺(见图1-23)、灯具工艺(见图1-24)、家具工艺(见图1-25)等。

图1-22 染织工艺

图1-23 陶瓷工艺

图1-24 灯具工艺

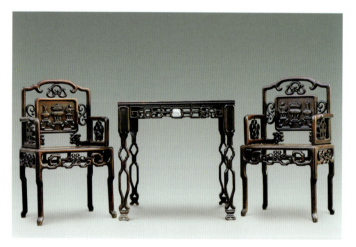

图1-25 家具工艺

2. 陈设工艺美术

陈设工艺美术是指专供观赏的陈设品,如玉石雕刻(见图1-26)、象牙雕刻(见图1-27)、装饰绘画、金银首饰、景泰蓝(见图1-28)、漆器、壁挂、陶艺等。

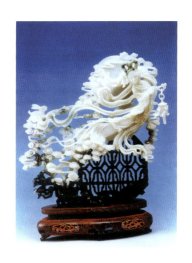
图 1-26　玉石雕刻

图 1-27　象牙雕刻

图 1-28　景泰蓝

(四)建筑艺术

建筑艺术是建筑物艺术和构筑物艺术的统称,是人们用砖、石、瓦、木、铁等物质材料在固定的地理位置上修建或构筑内外空间,用来居住和活动的艺术。建筑艺术按其功能性特点分为纪念性建筑(见图 1-29)、宫殿建筑(见图 1-30)、陵墓建筑、宗教建筑、住宅建筑(见图 1-31)、园林建筑(见图 1-32)、生产建筑七类。

图 1-29　纪念性建筑

图 1-30　宫殿建筑

图 1-31　住宅建筑

图 1-32　园林建筑

(五)设计美术

设计美术包括平面设计、环境艺术设计(以下简称环艺)、工业设计、戏剧美术设计、服装设计、建筑设计等类别。

1. 平面设计

平面设计主要包括封面设计(见图1-33)、壁饰设计、插图设计、招贴设计(见图1-34)、包装设计(见图1-35)、标志设计、文字设计等。

图1-33 封面设计

图1-34 招贴海报

图1-35 包装设计

2. 环艺

环艺主要包括室内设计(见图1-36)、公共场所设计(见图1-37)、展示设计、景观设计等。

图1-36 室内设计

图1-37 公共场所设计

3. 工业设计

工业设计主要是产品造型设计,如图1-38至图1-40所示。

图1-38 珠宝

图1-39 手机

图1-40 汽车

4. 戏剧美术设计

戏剧美术设计主要包括舞台灯光设计(见图1-41)、舞台设计(见图1-42)、影视美术设计等。

图1-41 舞台灯光设计

图1-42 舞台设计

5. 服装设计

服装设计主要包括服装设计(见图1-43)、人物化妆(见图1-44)、发型设计等。

图1-43 服装设计

图1-44 人物化妆

二、美 术 语 言

美术语言是一种特殊的语言,主要由形体、明暗、色彩、空间、材质、肌理等视觉语汇组成。

(一)形体

几何学抽象出的基本概念——点、线、面、体,在美术作品中都是作为美术语言存在的,它们在美术作品中是和形象结合在一起的,通过这些语言来表现物象的轮廓和结构。如《韩熙载夜宴图》(见图1-45)、《朝元图》(见图1-46)中人物的塑造都是用线来完成的。《格尔尼卡》(见图1-47)也是通过大量的点、线、面来传达信息的。体的运用集中体现在大量的雕塑、建筑作品当中。

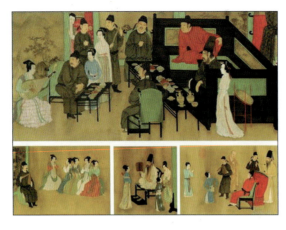
图1-45 《韩熙载夜宴图》

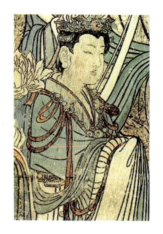
图1-46 《朝元图》(局部)

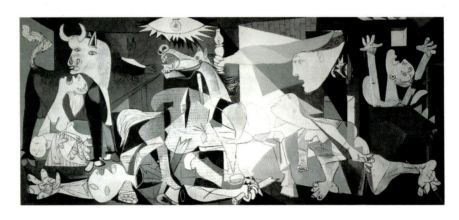
图1-47 《格尔尼卡》

(二)明暗

明暗本来是自然界的物理现象,物体由于受到光的作用而产生明暗变化。

(三)色彩

色彩是最具有感染力的美术语言。它可以分为固有色、条件色、表现性色彩和装饰性色彩等不同的类型。如法国画家塞尚的《苹果与橘子》(见图1-48),作品中的白盘子和白布明显受到环境色的影响。《舞蹈》(见图1-49)中单纯、明快的色彩,都极具表现力。

装饰性色彩主要运用于工艺美术和建筑作品中。

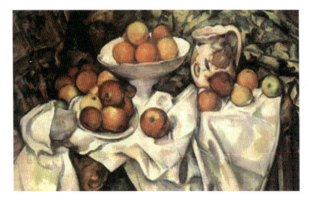
图1-48 《苹果与橘子》

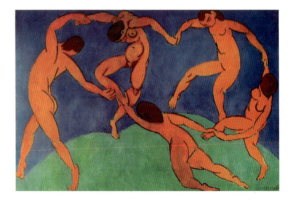
图1-49 《舞蹈》

(四)空间

空间是物质存在的一种形态,具有多维的性质。作为美术语言,它是以视觉感受为特征的。如《拾麦穗》(见图 1-50),通过透视表现了农场的辽阔。

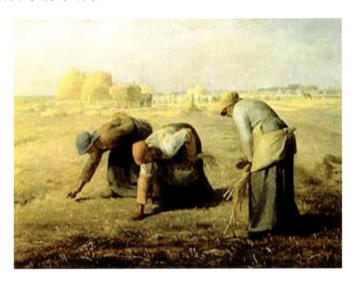

图 1-50 《拾麦穗》

(五)材质、肌理

材质,是指材料本身的质地。肌理,又称质感,由于物体的材料不同,表面的排列、组织、构造各不相同,因而产生粗糙感、光滑感、软硬感等,肌理是形象的表面特征。西方传统绘画离不开画布和油彩的表现力,如《麦田》(见图 1-51)中可以明显地看到油画材料的特征。

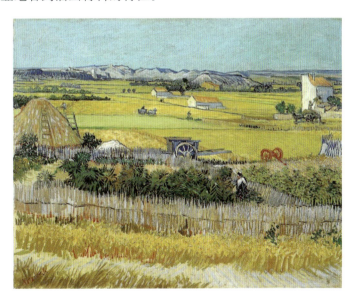

图 1-51 《麦田》

【实训辅导】

本项目要求学生对美术常识的相关知识有初步的了解与认识,通过对美术作品中形式、内容及内涵的感悟、比较与分析,让学生感悟美术的魅力,开拓艺术眼界,为将来的美术学习奠定良好的基础。

实训项目二

感悟点、线、面

【概述】

随着现代儿童美术教育的发展,想象画在幼儿园美术教育中起着越来越重要的作用,而点、线、面则在想象画中可以作为学前教育专业的学生绘画入门学习的开始。

本项目主要学习点、线、面的基本表现方法,学会合理运用绘画工具来表现独特的形式美效果,最终达到能够运用自由绘画的形式,创作出具有丰富想象力和创造力的主题绘画作品,从而系统掌握想象画的基本方法,为将来从事幼儿教育打下良好的美术基础。

【目标】

(1)学习如何使用绘画工具来表现点、线、面的绘画关系。

(2)理解点、线、面是组成绘画的最基本元素,并学会创造形式美的画面。

(3)学习如何运用线条来表现带有主题的想象画。

【项目内容】

一、生活中的点、线、面

生活中点、线、面随处可见,如图1-52至图1-57所示。

图1-52 高压线电杆

图1-53 电线和鸟群

图1-54 铁门栅栏

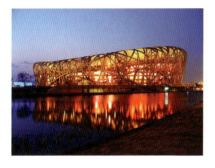
图 1-55 国家体育场

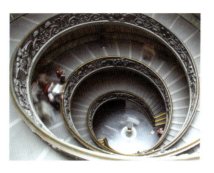
图 1-56 旋转楼梯

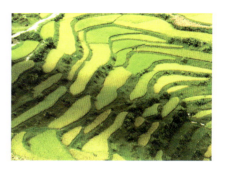
图 1-57 梯田

二、绘画中的点、线、面

1. 绘画工具

绘画工具包括木炭笔、木炭条、签字笔、纸擦笔、勾线笔、马克笔、钢笔、素描纸等,如图 1-58 所示。

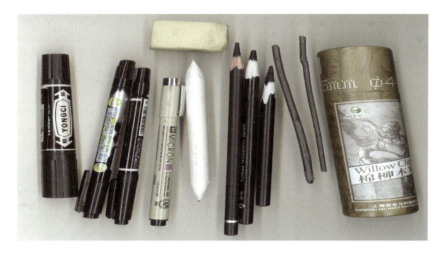
图 1-58 绘画工具

2. 点、线、面绘画的感觉练习

"牵一根线条去散步"(保罗·克利)——凭借人的本能画线条。

小雨(见图 1-59)、大雨(见图 1-60)、微风(见图 1-61)、狂风(见图 1-62)、龙卷风(见图 1-63)……安静的线条(见图 1-64)、优雅流畅的线条(见图 1-65)、激动的线条、愤怒的线条、伤心的线条、得意忘形的线条(见图 1-66)、刺激尖利的线条(见图 1-67)、坚强的线条(见图 1-68)、柔弱的线条(见图 1-69)……

图 1-59 小雨

图 1-60 大雨

图 1-61 微风

图 1-62　狂风

图 1-63　龙卷风

图 1-64　安静的线条

图 1-65　优雅流畅的线条

图 1-66　得意忘形的线条

图 1-67　刺激尖利的线条

图 1-68　坚强的线条

图 1-69　柔弱的线条

3. 点、线、面的抽象画组合

将点、线、面基本元素在画面中进行组合，创作出具有黑白灰层次感的抽象绘画作品，如图 1-70 所示。

图 1-70　武汉城市职业学院 2013 级 1205 班学前教育专业学生作品

4. 艺术大师点、线、面抽象作品欣赏

艺术大师作品如图 1-71 至图 1-75 所示。

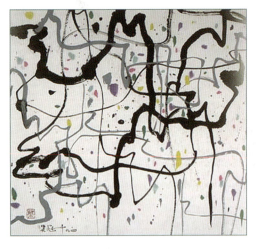

图 1-71　吴冠中现代水墨画

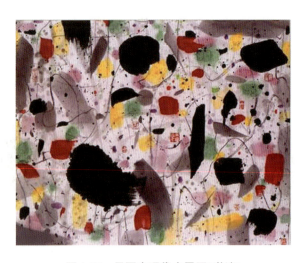

图 1-72　吴冠中现代水墨画《激流》

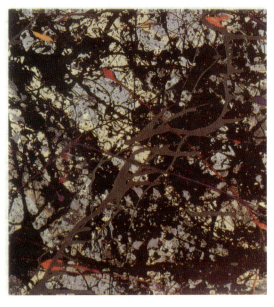

图 1-73　波洛克油画《魔鬼》

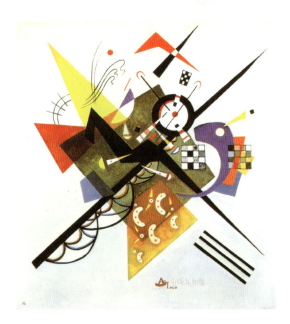

图 1-74　康定斯基抽象作品

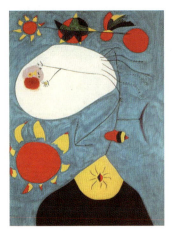

(a)

(b)

(c)

图 1-75　米罗抽象画作品

三、运用点、线、面元素组织画面

图 1-76 至图 1-78 所示为运用点、线、面元素组织画面的作品。

图 1-76 《苦和辣的感觉》

图 1-77 《春天和秋天的感觉》

图 1-78 根据《幽灵》电影主题曲创作(武汉城市职业学院 2001 级学生作品)

四、主题想象画中的点、线、面

想象画,是利用视觉形象来展现想象的绘画,绘画者运用点、线、面及色彩等元素在形式技巧、题材内容上的变化来展开想象,利用形象思维和造型技巧表现想象中的人或事。主题想象画练习能让学生充分地感受想象画中的点、线、面的魅力,并获得点、线、面运用的能力。

主题一:创造从来没有见过的五官。图 1-79 所示为根据主题创作的作品。

图 1-79 想象画 1

主题二:创造一张从来没有见过的脸。图 1-80 所示为根据主题创作的作品。

图 1-80 想象画 2

续图 1-80

主题三：给自己设计一辆汽车、摩托车……

要求：对照汽车、摩托车等实物进行写生与想象的线条创作练习，既训练眼睛的观察能力，又要融入自己的想象和创造。图 1-81 所示为根据主题创作的作品。

图 1-81 想象画 3

主题四:给自己设计一件衣服、一双鞋……图 1-82 所示为根据主题创作的作品。

图 1-82　想象画 4

主题五:花草、水果的想象写生。图 1-83 所示为根据主题创作的作品。

图 1-83　想象画 5

主题六：想象画人兽结合体。图 1-84 所示为根据主题创作的作品。

图 1-84　想象画 6

【实训辅导】

一、点、线、面的层次表现技巧

（1）在绘画过程中注意画面的整体效果，运用线条的粗细、点的疏密表现黑、白、灰色度的变化层次。

（2）将勾线笔、马克笔与木炭条、纸擦笔等工具及手指皴擦结合起来，创造出丰富的色调，如图 1-85 所示。

图 1-85　运用各种工具表现丰富的色调

二、画面主体形象的表现技巧

1. 突出主体，进行装饰

主体物要置于画面的主要位置，然后在主体形象上做各种线条和黑、白、灰色彩装饰，要注意在背景部分尽量少画，突出主体形象的色调关系和装饰效果，如图 1-86 所示。

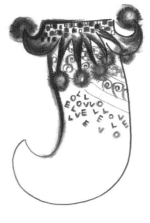

步骤一　　　　　　步骤二　　　　　　步骤三　　　　　　步骤四

图 1-86　进行装饰

2. 巧妙运用画字和藏字

画面中如果出现英文字母、拼音或者汉字等，尽量学会画字，用字来组成画面，这样处理就会收到独特的画面效果，如作者名字的处理，要做到藏字，把名字作为画面的一部分合理、巧妙地安排进画面中，做到既不影响画面，又达到了艺术化签名的效果，如图1-87所示。

图1-87　巧妙运用画字和藏字

实训项目三
造型语言(一)——平面形画

【概述】

平面形画是在二维(长、宽)平面上表现物体的形象。本项目重点学习物象平面意义上的长与宽及比例关系,在学习、感悟平面形画的基础上掌握平面造型的基本方法。

掌握绘画造型的基本要素——点、线、面及其相互关系,便于学生们分析基本形,画好基本形,提高他们的平面造型能力,为进一步的学习及训练奠定良好的基础。

【目标】

(1)掌握基本形的分析与概括的方法。
(2)通过观察、比较,提高表现平面形画的能力。

【项目内容】

一、日常生活中的平面图形

绘画是在平面上塑造形象的艺术,而在日常生活中又以平面图形最常见,图1-88至图1-91所示。

图1-88 中国戏曲脸谱　　　　　　　　　图1-89 服装平面设计

图 1-90　各种植物　　　　　　　　　　　　　图 1-91　卡通画

二、基本形的表现方法

1. 用点、线、面构成基本形

在平面形画的表现中,运用点、线、面画出不同的基本几何形。图 1-92 所示为圆形的画法。

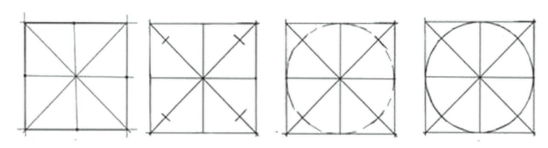

图 1-92　圆形的画法

2. 用基本形归纳和概括物象

如图 1-93 至图 1-96 所示,几何形是物体呈现给我们的最基本的平面形态。对于复杂形体,要从形体总体出发,对物体的原形进行简化,省去复杂烦琐的部分,进行归纳,概括形成一个或多个基本形。抓住了基本形就抓住了形体的主要特征。

图 1-93　基本形呈现

图 1-94　基本形分析

图 1-95　梯形

图 1-96　三角形

3. 准确把握绘画中的比例

我们所理解的比例，是靠对物象或其各部分的大小、长短、高低等诸方面的比较判断而得到的，它是相对的。比例决定着一个物象的形态特征，分清物体各自的比例关系，才能准确把握物象。不同的尺度关系表现为一定的比例关系，如图 1-97 所示。任何物象的形体都是按一定的比例关系连接起来的，比例变了，物象的形状也就变了。适度的比例可以给人带来美的感受。

图 1-97　绘画中的比例关系

4. 画面的整体关系与构图

在绘画过程中，人们往往注重局部细节而忽略全局，缺乏整体协调的观念，所以把握画面的整体关系尤为重要。我们一定要遵循"整体—局部—整体"的原则，同时注意画面构图饱满。

【实训辅导】

1. 实训要求

要求学生了解平面形画的概念,懂得学习平面形画对于初学者的真实含义。在掌握平面形画基本要素的前提下,进行物象平面形的范例临摹训练,通过练习,能更深切体会最基本的几何形态,画好最基本的几何形态,就可以触类旁通,举一反三,从而画好其他物体。

2. 教学辅导

(1)观察、分析与比较。在绘画过程中尽量看画面的整体物象,选择能充分表现物体特征的合适的角度,平视观察物象最佳。

(2)测量比例。借助铅笔等工具大体测量一下整体物象的长宽比例及局部点的变化关系。

(3)定点画线。根据确定的比例,在画面中先画准比例点,然后根据点画出点与点之间的连接线,得出基本轮廓。

(4)深入及调整。仔细观察,调整连接线。

(5)用流畅、肯定的线条完成物象的平面造型。

武汉城市职业学院学生平面形画作品,如图1-98所示。

图1-98 学生平面形画作品

实训项目四

造型语言（二）——透视

【概述】

透视是造型艺术所依赖的一门学科，是绘画活动中观察和研究表现视觉画面空间的一种方法，通过这种方法可以归纳出视觉空间的变化规律。

我们的生活中存在着许多的透视现象，由于人的眼睛看物象时，物象是通过瞳孔反映于眼睛视网膜上而感知的，距离愈近的物体在视网膜上的成像愈大，距离愈远的物体在视网膜上的成像愈小，这种近大远小的视觉现象，被称为透视现象。本项目是在掌握物象二维关系的基础上，进一步学习表现物象的三维空间关系。

【目标】

透视知识的讲述，使学生理性地了解日常生活中最常见的透视现象，熟悉基本的透视名词，用科学的原理和方法把物象的透视现象准确地表现在画面上，使其形象、位置、空间与实景感觉相同。

【项目内容】

一、生活中的透视现象

图 1-99 至图 1-104 所示为生活中常见的透视现象。

图 1-99 树林

图 1-100 铁路

图 1-101 建筑

图 1-102 建筑手绘

图 1-103 家装

图 1-104 家装手绘

由于人的眼睛具有特殊的生理结构和视觉功能,任何一个客观事物在人的视野中都具有近大远小、近长远短、近清晰远模糊的变化规律,同时人与物之间由于空气对光线的阻隔,物体的远、近在明暗和色彩等方面也会有不同的变化,因此,透视分为两类,即形体透视和空间透视。我们主要研究形体透视。形体透视亦称几何透视,如平行透视、成角透视、倾斜透视、圆形透视和散点透视等。

在中西方两大画派中,观察和表现透视的方法不相同。中国绘画中的透视称为散点透视,其视点是可以移动的;西方绘画中的透视为焦点透视,其视点是固定不变的。

二、透视的概念及相关名词解释

1. 透视概念

透视就是通过透明平面(透视学中称为"画面",是透视图形产生的平面)观察、研究透视图形的发生原理、变化规律和图形画法,最终使三维景物的立体空间形状落实在二维平面上。

2. 与透视相关的名词解释

(1)基面:形体所在的水平面。
(2)画面:透视图所在的平面,一般为铅垂面。
(3)视域:眼睛所能看到的空间范围(60°角范围)。
(4)视平线:与观者眼睛等高的一条水平线。
(5)视点:观者眼睛所在的位置。
(6)心点:在视平线上,观者眼睛正前方看出的一点,也是平行透视中的消失点。

透视原理图如图1-105所示。

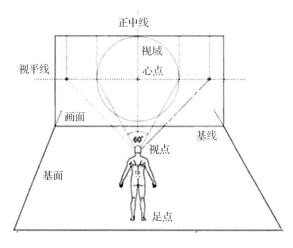

图1-105 透视原理图

三、透视的种类

透视按照其规律分为平行透视、成角透视、倾斜透视、圆形透视和散点透视等类型。

1. 平行透视

立方体正前面的一个平面与画面平行时所呈现的物象透视关系为平行透视,也称一点透视。平行透视最

少只能看到一个面,最多可看见三个面,它是与画面成直角的形体边线消失于心点的作图方法,如图 1-106 所示。

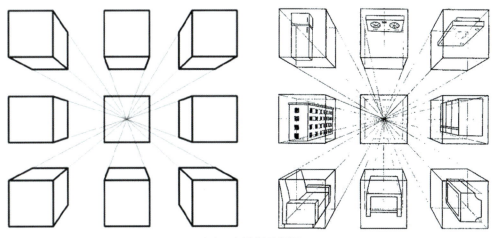

(a)一点透视示意图

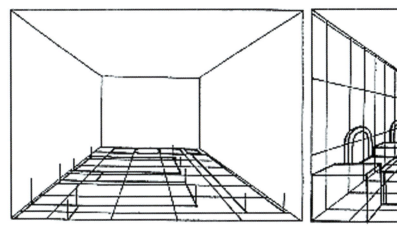 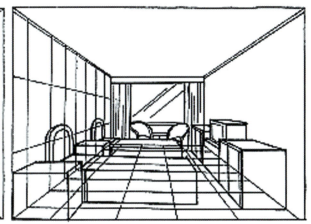

(b)室内一点透视示意图

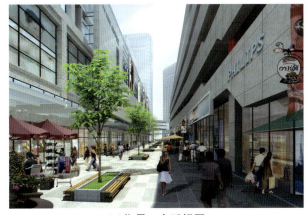

(c)街景一点透视图　　　　　　　　　　(d)走廊一点透视图

图 1-106　一点透视图

2. 成角透视

任何一个面均不与画面平行(即与画面形成一定角度),但是它垂直于画面底平线,它的透视变线消失在视平线两边的余点上,称为成角透视,也称两点透视。两点透视图如图 1-107 所示。

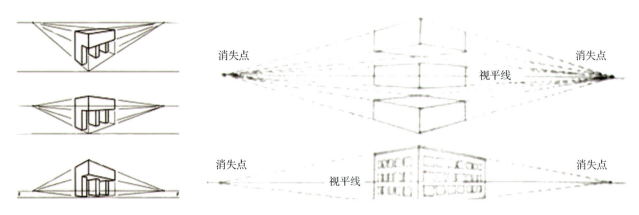

(a)两点透视示意图

(b)建筑两点透视图

图1-107　两点透视图

3. 倾斜透视(三点透视)

一个立方体任何一个面都倾斜于画面(即人眼在俯视或仰视立体时),除了画面上存在左右两个消失点外,上或下还产生一个消失点,因此画出的立方体为倾斜透视,也称三点透视。三点透视图如图1-108所示。

(a)三点透视示意图　　　　　　　　　　(b)建筑三点透视图

图1-108　三点透视图

直线形体透视规律总结如下。

(1) 长度相等的线段,距离画面愈远愈短,距离画面愈近愈长,即近长远短。

(2) 空间间隔相等的线段,距离画面空间愈远愈短,距离画面空间愈近愈长,即近长远短。

(3) 高度相等的线段,视平线以上的愈远愈低,视平线以下的愈远愈高。

(4) 平行透视只有一个消失点,成角透视有两个消失点。

(5) 与画面不平行的倾斜线段,一定消失在垂直于视平线上的消失点的直灭线的天点或地点上。向上倾斜的线段消失于天点,向下倾斜的线段消失于地点。成角透视的直立灭线垂直于两个视平线上的消失点,平行透视的直立灭线垂直于心点。

(6) 与画面平行的线段永不消失。

(7) 与画面不平行而相互平行的线段消失点必须严格统一。

4. 圆形透视

圆形的透视表现,应依据正方形的透视方法来进行,不管用哪一种透视正方形的方法表现圆形,都应依据平面上的正方形与圆形之间的位置关系来确定。透视中的圆,由正圆变成椭圆,近处圆曲线弧度大,远处圆曲线弧度小,如图 1-109 所示。

图 1-109　圆的透视图

5. 散点透视

中国传统绘画中采用的是散点透视构图方法。例如,作品《清明上河图》,以长卷形式,生动记录了中国12世纪北宋汴京的城市面貌和当时社会各阶层人民的生活状况,如图 1-110 所示。

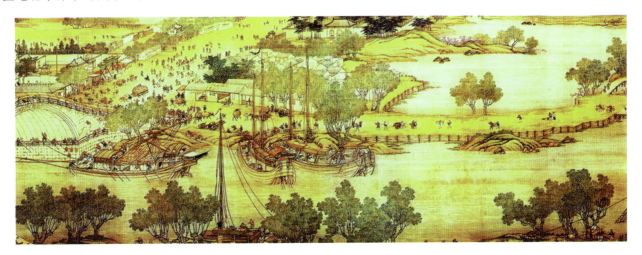

图 1-110　《清明上河图》(局部)

【实训辅导】

1. 实训要求

(1)学生通过对透视知识的掌握与运用,体会物象不同的透视状态,充分感受焦点透视的表现魅力。
(2)每一个阶段的理论学习,都要结合必要的写生实践。

2. 教学辅导

(1)引导学生循序渐进、由浅入深地表现身边各种事物的透视现象。
(2)根据透视知识的基本作画步骤,教师现场示范作画,边画边讲解。
(3)训练结束后对学生作品进行现场点评,对有代表性的透视图形进行评述。

3. 课外拓展练习

如图 1-111 所示,结合构图知识,学习临摹名作及代表性作品。

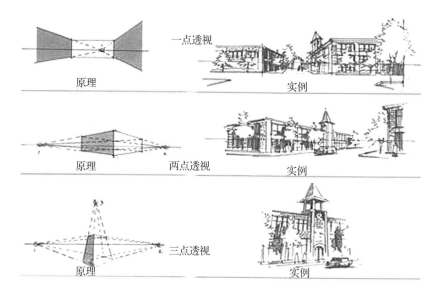

图 1-111　一点、两点、三点透视归纳示意图

实训项目五

造型语言(三)——形体结构

【概述】

形体是客观物象存在于空间的外在形式,任何物象都以其特定的形体存在而区别于其他物象。我们理解的形体结构指的是物象占有空间的方式,物象以什么样的方式占有空间,形体就具有什么样的结构。形体结构的本质决定着物象的外观特征,所以我们应在理解它内部结构基础之上,研究它的外部结构。理解和表达物象一定是以表现其结构本质为目的的。对结构的观察与表现常和测量与推理结合起来,透视原理的运用自始至终贯穿在观察与表现的过程中。

【目标】

认识基本形体与复杂物体之间的关系,把握基本形体的特点,提高对物体形象分析比较、概括的能力。

【项目内容】

一、物体存在的方式

形是体积的"外像",而体积又必须由形状来体现。所以,我们可以将形体理解为有体积的形。在我们的日常生活中更多的是多种几何形体按不同形式组合而成的物象。观察物象时,应首先注意其整体呈现的基本形体,形可以分为规则的形(对称、有规律的)和不规则的形(不对称、无规律的)。任何复杂的形体都可以概括为几种基本的几何形体,这就是六面体、圆球体、圆柱体、圆锥体四类形体。

1. 基本形对称体

基本形对称体如图 1-112 所示。

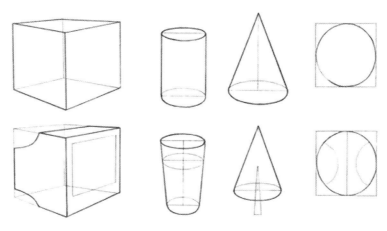

图 1-112 基本形对称体

2. 同类物象结构不变

任何物象从自身来看都有其结构存在方式，但同类物象内部构成是不变的，如图1-113所示。

图1-113 同类物象结构不变

二、复杂组合体

复杂组合体是由几种基本形体按一定的空间占有关系组合而成的。

1. 回旋组合

回旋组合的各部分体块围绕一根共同轴线组合而成，如图1-114所示。

图1-114 回旋组合形体示范图

2. 穿插组合

穿插组合的各部分体块的轴线相互间以一定角度贯穿，如图 1-115 所示。

图 1-115　穿插组合形体示范图

3. 切挖组合

切挖组合是指外部形体与切挖的空间部分的形体组合，如图 1-116 所示。

图 1-116　切挖组合形体示范图

4. 综合组合

综合组合是指其他复杂的或不规则的组合形体，如图 1-117 所示。

图 1-117　综合组合形体示范图

【实训辅导】

重点培养学生对形体的空间把握，能积极主动观察、分析及总结结构存在的基本形式，并将其表现出来。

(1)在物象的结构教学中，努力提高学生观察和分析结构的能力。

(2)着重指导学生表现物象的基本结构特征，能够用简化的线条塑造出物象的结构。

(3)在表现物体本质结构的基础上，尽可能表现出物体的空间立体感和质量感。

形体结构习作如图1-118所示。

(a)组合物体结构示范图

(b)单个物体结构示范图

图1-118　形体结构习作

实训项目六

造型语言（四）——联想创意绘画

【概述】

在传统绘画的基础上，培养学生的创造性、发散性思维方式，利用各种材质，采用不同手段，以多种绘画语言形式，表现具有独立审美意识的客观现象（物象）。

【目标】

(1) 学会感受生活，会欣赏优秀作品，能理论联系实际、写生联系创作。

(2) 学习使用不同的材料，结合一定的设计，实现新的绘画语言形式的表达。

(3) 突破、超越传统的创造意识，学会发散性思维。

【项目内容】

联想创意绘画区别于传统意义的绘画，它突出发散性思维，不再拘泥于现实形态，而是从更多方面进行突破、创新，特别是在表现性方面与表意方面。联想创意绘画强调主观设计性，利用绘画手段表现独立于主体之外的审美意识，形成新的样式。

一、创新思维的发展和创造能力的培养

创新来源于生活，要注重创造思维的培养。要有意识地引导学生体味、观察生活，从中找出事物之间的联系，从而构思出具有奇思妙想的画面。挖掘每个学生的特点，让学生自由表达自己的想法。

二、创意形态造型

1. 通过对形体与空间的各种基本性质的观察去发现

造型本质上是对物象构成要素中突出部分的一种抽象关系的确定，经过思维、想象、联想，提取物象具有本质特征的可变因素，输入新的内容，探求新的发现。

2. 通过循序渐进的造型思路过程去发展

造型的过程，是我们洞悉物象原形潜在的发展趋势，在视觉和造型思路的密切关注中捕捉新颖而生动的意象，变熟悉的物象为富有再造之可能的结构元素，进而将其演变为富有创意的形象表现的过程。（见图1-119）

图 1-119 创意形态造型

三、关于表现

创新源于对自然物象的深刻理解和对原形潜在变异的把握,它通过造型的演变创造出新的具有物象本质特征的抽象形象。

联想创意绘画的表现要求:在思维层面摆脱传统绘画对其训练思维的束缚,打开学生的眼界,激活学生的热情,激活学生的思路。具体表现方法有以下两种:

(1)内向:要在绘画本身的表现形式和自律性上做文章,主动地运用新的艺术形式去表现物象。

(2)向外:扩大绘画表现的选取对象,多元化、多方法地发展,发现更多新的表现形象和视域。

要实现再现客观真实到再现心理真实的认识,把材料与要表现的内容联系起来,尝试多思路、多语境的并置。(见图1-120)

图 1-120 联想创意绘画表现

续图 1-120

四、关于形式美的因素

1. 点、线、面的因素

形式美的因素有很多,点、线、面的因素是最基本的,把握并运用好点、线、面是很重要的。(见图 1-121)

图 1-121　点、线、面作品

2. 构成的形式因素

构成的形式因素包括多样统一的形式、节奏与韵律的形式、提炼与概括的形式、材质与肌理的形式等。（见图 1-122）

图 1-122 构成形式作品

3. 道具选材的因素

好的道具选材能使没有生命的物体变成有思想、有艺术生命的物象。（见图 1-123）

图 1-123 道具选材作品

【实训辅导】

1. 实训要求

(1)学生通过对创意绘画知识的理解与运用,用心去感受和表现物象的不同魅力。

(2)进行必要的写生实践。

2. 教学辅导

(1)引导学生发掘物象的内在美与外在美。

(2)根据客观真实到再现心理真实的认识,教师现场指导,启发学生。

(3)训练结束后对学生作品进行现场点评,对典型作品进行评述。

3. 学生习作

创新素质的培养要从身边做起,从眼前做起。我们要多观察、多体验、多表现、多想象、多尝试,要从已有的习惯性思维模式中解放出来,从而由一个"自然人"的思考模式逐步转换到"设计人"的思考模式。(见图1-124)

图1-124 学生联想创意绘画作品

续图 1-124

实训项目七

简笔画

【概述】

在幼儿教学中,简笔画起着越来越重要的作用。在制作教具、绘制范图、与幼儿交流中,简笔画是最快捷、最形象的表达方法,所以学前教育专业的学生必须掌握简笔画最基本的技能技巧。

本项目主要介绍简笔画的基本表现方法,在课后需要加强练习,总结并感受简笔画的魅力。学习简笔画是一项目识、心记、手写的综合活动,需要学会提取客观形象最典型、最突出的特点,以平面化、程式化的形式和简洁洗练的笔法,表现出既有概括性又有可识性和示意性的对象形态。

教学过程分四个环节进行:基础练习—局部造型—整体造型—综合创编。

【目标】

(1)学习如何由简单到复杂、由局部到整体的简笔画的练习方法。

(2)理解并总结简笔画的造型特点、造型规律、造型原理。

(3)掌握简笔画造型的方法,强化动手能力,举一反三,大胆创作。

(4)尝试简笔画组画创编,掌握画面情节的构图技巧。

(5)培养学生自学能力、参与意识、创新精神。

【项目内容】

一、简笔画的概念、特点、造型原理及来源

1. 简笔画的概念

简笔画是运用简洁洗练的笔法,概括或夸张地表现出物象的主要造型特征的方法。它生动活泼、形简意赅,是少年儿童喜闻乐见的一种通俗艺术。

2. 简笔画的特点及造型原理

简笔画的特点集中体现在"简"字上,从简求简。简笔画形象简括,作画快捷,应用简便,易识易懂,好学好记。运用简笔画是幼儿园、小学的教师在教学中直观、有效的教学手段。简笔画运用基本形表现典型特征,如图 1-125 所示。简笔画运用夸张的手法把各物体的细节特点表现得鲜明突出。

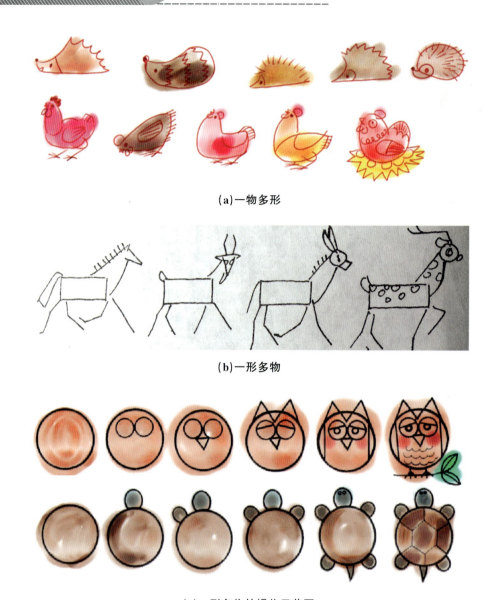

(a)一物多形

(b)一形多物

(c)一形多物的操作示范图

图1-125 基本形表现典型特征

3. 简笔画的来源

简笔画来源于写生,是对事物做高度的概括、处理而产生的图形符号,代表着事物最典型的特征,在艺术形式上以造型简洁、线条流畅、色彩亮丽为特色,是一种适合大众化审美的通俗艺术。(见图1-126)

图1-126 各种动物的造型示范图

续图 1-126

二、简笔画的基本表现方法

实训的方式可以多样化,通过分析、比较,让学生领悟简笔画的造型原理,抓住共性,突出个性,分别进行实训练习。

1. 植物（树木、花草）的画法

绘画时注意抓住植物的主要结构特征，先画出主枝干，然后再画出花和叶等，如图 1-127 所示。

图 1-127　植物画法示范图

续图 1-127

2. 风景（云、山坡、树林、小河、小路等）的画法

树木分干、枝、叶几部分，树枝的分布一般上密下疏，树冠形态很多，基本上可以用圆形、半圆形、三角形来概括，再适度添加云、小河、小路等，一幅风景画跃然眼前，如图 1-128 所示。

图 1-128 风景画法示范图

3. 成组物的画法

将相关物品进行组合，运用构图等技巧绘制作品，如图 1-129 所示。

图 1-129　成组物画法示范图

4. 建筑的画法

绘画时注意抓住建筑物的主要造型特征，采用分析、概括几何形的方法表现物象，还需要适度添加细节，如图 1-130 所示。

图 1-130　建筑画法示范图

5. 动物的画法

动物的画法应抓住细节,突出个性特征及动态变化,如图 1-131 所示。

图 1-131 动物造型变化示范图

续图 1-131

6. 生活及交通工具类物体的画法

要抓住物体的特点,强调其外形特征,根据其形象的倾向性,用基本的近似形表现它,如图 1-132 所示。

图 1-132　生活及交通工具类物体的画法示范图

续图 1-132

续图 1-132

7. 人物的画法

1) 头部基本形状

头部基本形状有方形、椭圆形、圆形、梯形、三角形、倒三角形、菱形等,如图 1-133 所示。

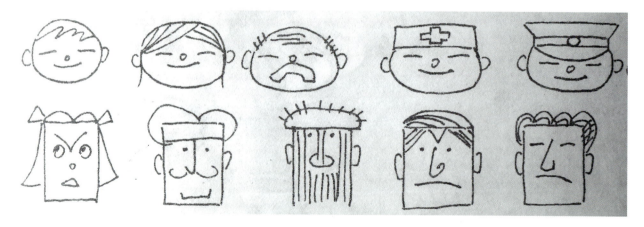

图 1-133 头部基本形状

2) 表情

绘画时适当注意人物五官的比例及年龄特点,注意观察、分析人物面部表情的变化,如图 1-134 所示。

(1) 喜:眉眼舒展,眼睛弯弯,嘴角上翘。
(2) 乐:大笑时,头部可上扬,嘴巴呈半圆形,眼睛笑成一条缝。
(3) 悲:可低头,两眉间距较大,嘴角下弯。
(4) 惊讶:头发会竖起来,眉毛上扬,嘴微张。
(5) 严肃:双眉靠近眼睛,嘴巴靠近鼻子。
(6) 怒:竖起眉毛,瞪大眼睛,嘴角向下,头发竖起。
(7) 愁:五官集中,紧锁眉头。

模块一　走进美术

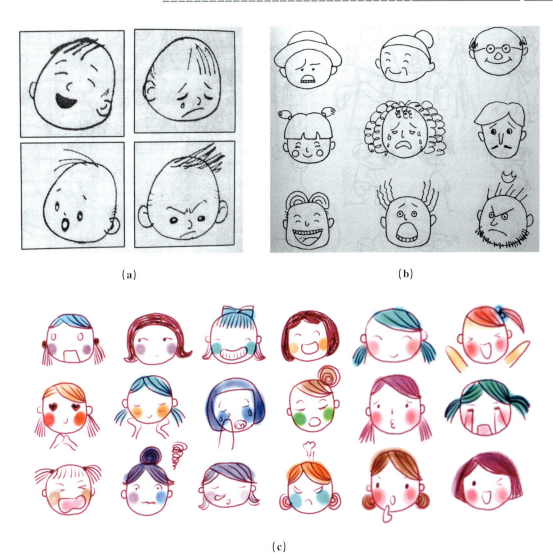

图 1-134　人物表情组图

3）动态

简笔人物画（人体动态）分为两种程式画法：一种是用单线概括的线条人物画；另一种是将体态特点概括成一定的基本形，如图 1-135 所示。

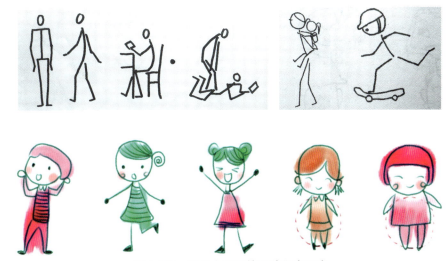

图 1-135　简笔人物画的两种程式画法

53

续图 1-135

4)一竖、二横、三体积、四肢的比例

一竖,指人体的脊柱线;二横,指人体的两肩之间及两髋之间的连线;三体积,指人体的头部、胸部、骨盆;四肢,指人体两上肢及两下肢。只有掌握了它们的比例关系,人物画才能达到协调、形象的效果,如图 1-136 所示。

图 1-136 一竖、二横、三体积、四肢

5)分析体态特征

不同人的体态特征不同,如图 1-137 所示。

幼儿头大、五官偏下、四肢短,年轻男性造型方刚,年轻女性臀大、线条圆润,老年人身体比例微缩、背部稍驼。

图 1-137 体态特征表现

在动态线中添加细节特征,如性别、年龄、服饰、发型、道具等,如图 1-138 所示。

图 1-138 儿童动态变化

6)拟人化

人物表情+动物特征=带表情的动物形象,人物动态+动物特征=动物拟人化动态造型,如图 1-139 所示。

图 1-139 拟人化动态造型范例

续图 1-139

三、组合创编

简笔画组画创编步骤：①故事内容分析与构思；②主配角形象分析与设计；③合理安排画面构图。

运用简笔画可以寥寥几笔快速地勾勒出画面，然后用图画讲述故事。针对儿童教学，借助简笔画图形进行直观的图解，这比仅仅用语言文字教学生动、形象，更能够调动孩子的学习积极性。绘制简笔画是幼儿教师所必须掌握的职业技能。

范例一：《井底之蛙》，如图 1-140 所示。

（1）画面内容分析：故事内容大概可以划分成三四个画面。

（2）形象分析与设计：青蛙、小鸟、井、井口中的天空等。

（3）画面组合设计：①井底住着青蛙；②青蛙和井口的小鸟对话；③青蛙跳出井外，外面的世界真美啊，有山

川、河流、树林等,和井内形成鲜明对比。

(a)网络图片

(b)学生课堂练习

图 1-140 《井底之蛙》

范例二:《乌鸦与狐狸》,如图 1-141 所示。

图 1-141 《乌鸦与狐狸》

【实训辅导】

1. 实训要求

(1)在基础训练中,用基本形去简化和概括物象。

(2)在局部造型训练中,抓住物象的本质特征进行夸张,并对细节进行添加和描绘。

(3)在整体造型训练中,注重凸显简笔画的程式化、符号化,造型简洁,线条流畅,色彩亮丽。

(4)在综合创编训练中,强调故事情节中形象的主次关系与画面构图的整体安排。

2. 实训练习

(1) 尝试用简笔画的方法表现生活中的器物(学习表现物体的基本形状);

(2) 学习用简笔画的基本表现方法,临摹树木、花卉、建筑、景物10组(尝试表现春暖花开、秋高气爽等);

(3) 练习简笔画动物的造型和不同的动态,学会举一反三并创编;

(4) 给人物表情写生,进行人物动态、人物体态绘画练习;

(5) 简笔画的组画训练(根据儿歌添画、小故事添画,用日记记录的生活、成语故事等素材进行创编);

(6) 自选内容进行组画创编,也可以尝试改编优秀的作品。

3. 学生习作

图1-142所示为学生简笔画作品。

(a)《我的一天》

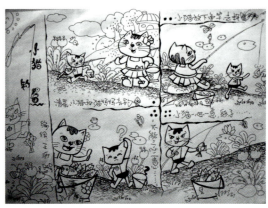

(b)《小猫钓鱼》

(c)《海底世界》

(d)《快乐的一家》

(e)《快乐的小鱼》

(f)《我和小伙伴去郊游》

图1-142 学生简笔画作品

实训项目八
美术作品赏析

【概述】

赏析是运用感知、体验对美术作品进行感受、联想、分析来获得审美享受并理解美术作品的思维活动。美术作品赏析能帮助学生在欣赏、理解与评价美术作品的过程中,逐步提高审美能力和艺术创造能力。

【目标】

通过学习与讲授,让学生初步了解当代艺术作品和儿童艺术作品的基本特点,提高学生的美术鉴赏能力,培养学生的艺术审美兴趣。

【项目内容】

一、当代艺术作品赏析

"当代艺术"在时间上指的是今天的艺术,在内涵上也主要指具有现代精神和具备现代语言的艺术。"当代艺术"所体现的不仅有"现代性",还有艺术家基于今日社会生活感受的"当代性",艺术家置身的是今天的文化环境,面对的是今天的现实,他们的作品就必然反映出今天的时代特征。

图 1-143 所示的作品充满了真实的情感表达,一眼看去很难辨认出画面上的两个人物形象,整个画面充满了浓烈的色彩和强烈转折的块面,干枯与湿润的笔触交替出现,使画面充满了狂热暧昧甚至血腥的气息。画面中的女人形象选取了女性典型的胸、腹部特征,头部以一个黑色的半圆代替,从头、颈部及眼睛的相对位置来分析,则可以将其看作是扬起脸庞而故作可爱的样子。在颜色上,画家采用浓烈的红色和黑色来覆盖,似乎表达画家对女性的某种强烈的认识和感受,似爱似恨,倒是画面上竖放着的两个眼睛图形带有一丝妩媚和性感。画面右边的男人形象给人感受最强的是那个黑色的、布满奇怪符号的长长的矩形条块,可能波洛克本人就是画中这个男人形象的蓝本,画中的男人被周围奇怪的形状所包围和侵蚀,表面看似宁静而内心实则汹涌,可以说这是一幅貌似平静实则激烈的绘画,即使沉默也是摄人心魄的。

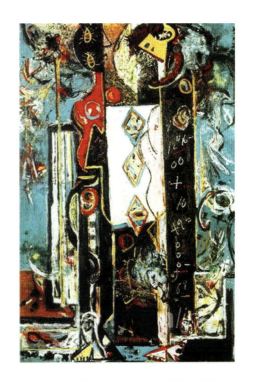

图 1-143 《男人和女人》(杰克逊·波洛克)

图1-144所示的《秋天的节奏·编号30》是波洛克著名的"滴画"代表作之一,整个画面布满了纵横交错、无边无际的线条和颜色,线条和颜色之间也没有主次的区分。尽管画面呈现出的空间是有限的,而画面中的线条和颜色并没有被限制住,它们的动势给人的视觉感受是继续向外延伸和挥洒,延伸到画面之外的空间,使观者的眼睛一旦进入画面便久久不能离开,仿佛进入一个三维之外的空间。

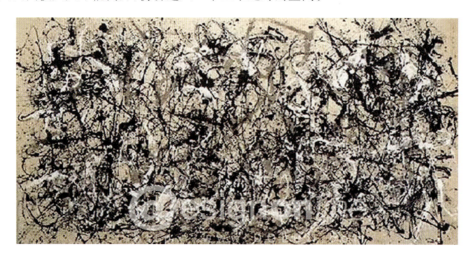

图1-144 《秋天的节奏·编号30》(杰克逊·波洛克)

图1-145所示的《女人与自行车》是德·库宁20世纪50年代早期的女人体系列中的一幅。在画面上,女性的形象在厚抹的黏稠颜料中出现。瞪着的眼睛、咧开的嘴巴、夸张的胸腹,使她看上去强悍可憎,令人生厌。德·库宁把他对偶像与神谕的兴趣与抽象表现主义的艺术探索结合起来,成功展示了美国民众的某种粗俗气息。尽管形象看上去一点儿也不讨人喜欢,但画面确实充满震慑力和表现力,并展露出行动的痕迹,一如波洛克的"滴画"。

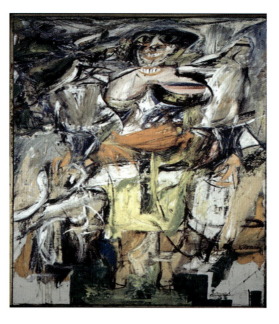

图1-145 《女人与自行车》(德·库宁)

安迪·沃霍尔在他1967年所作的《玛丽莲·梦露》(见图1-146)一画中,以那位不幸的好莱坞性感影星的头像作为画面的基本元素,一排排地重复排立。那色彩简单、整齐单调的一个个梦露头像,反映出现代商业化社会中人们无可奈何的空虚与迷惘。

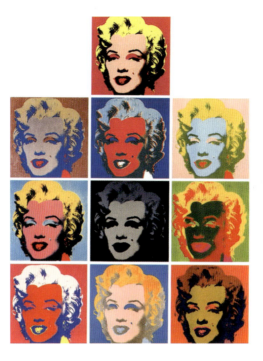

图1-146 《玛丽莲·梦露》(安迪·沃霍尔)

在罗伯特·劳申伯格的一幅作品《信号》(见图1-147)中,我们可以看到所有具有美国20世纪60年代特征的信息:明星总统肯尼迪、黑人领袖马丁·路德·金、越战士兵、登月宇航员,以及追求性解放的嬉皮士等。

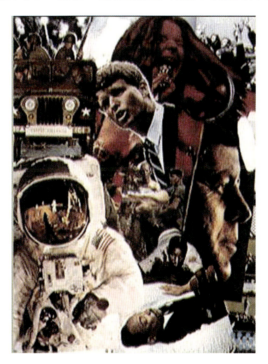

图1-147 《信号》(罗伯特·劳申伯格)

徐冰成名作《天书》(见图1-148)从1987年动工一直到1991年才完成。《天书》整体装置由几百册大书、古代经卷式滚动条及被放大的书页制作而成。但这些书、物所构成的"文字空间"包括徐冰本人在内是没有人可以读懂的。《天书》中成千上万的"文字"看上去酷似真的汉字,其实却是徐冰用汉字的部件重新制造的"假汉字"(徐冰手工刻制四千多个活字)。《天书》制作工序极为考究,然而在这些精美的"经典"里居然读不出任何

内容。

图 1-148 《天书》(徐冰)

《撞墙》(见图 1-149)中 99 头狼和真狼一般大小,羊皮缝制,体内填塞着稻草和金属线,姿势各异,在空中向同一个方向奔去,尽头不是圆月、草原、荒野,而是一堵剔透沉静的玻璃墙。

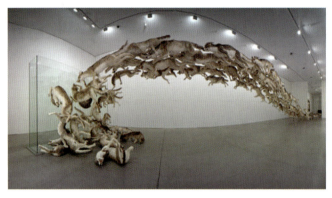

图 1-149 《撞墙》(蔡国强)

王广义的"大批判"系列(见图 1-150)吸引了西方艺术界人士的目光,确立了他作为前卫派领导者的地位。在这些作品中,社会主义意识形态和商品消费主义相遇,发生冲突,王广义泰然自若地挪用那些描绘中国大步走向理想化明天的社会主义宣传画中的形象,借用不同的驰名商标,运用清新的线条、纯洁原始的色彩,表现社会主义观念与驰名商标名称之间的强烈冲突,表达对消费保护行动的忧虑。

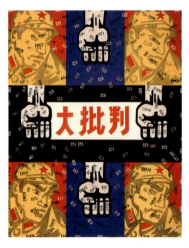

图 1-150 "大批判"系列(王广义)

二、中外儿童作品鉴赏

《绿茵丛中有我家》(见图1-151)中巨大的芭蕉叶遮天盖地,叶片重重叠叠、相生相息,绿荫背后掩映着农家刚刚落成的新居,含蓄地表现了叶片后面农家生活欣欣向荣的新气象。

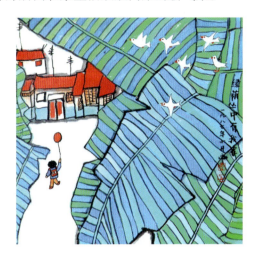

图1-151 《绿茵丛中有我家》(曹晓丹)

《绿茵丛中有我家》画面处理巧妙。近景是大块芭蕉叶,然后每片叶筋用了工整细致、抑扬顿挫的线条勾勒,干练而流畅,芭蕉叶子时青时绿,自然而浑厚,与远处瓦房产生强烈对比。这幅画在技法上的一个显著特点就是近景叶片用工笔画法,远景房屋用破墨法,用笔用墨灵活多变。画面人物虽少,但画外有画,给人留有遐想的余地。人与大自然的和谐,在这幅画里面得到了充分的表现。

《放牛》(见图1-152)采用石膏版画的形式表现乡村孩子放牛的场面。画面构图简洁,刀法古朴,阴刻和阳刻处理相得益彰,物体大小、黑白块面安排合理,夸张造型效果强烈。

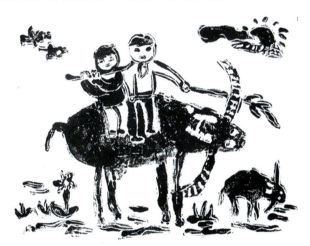

图1-152 《放牛》(侯明明)

作品《放牛》取材于生活。生活在农村的孩子,对牛比较熟悉,也有特殊的感情。通过对牛的观察和描绘,表现了牛任劳任怨的品质。画面以牛为主体,突出牛的姿态、形体,特别是牛大而坚硬的两只角,刻画出牛的憨实个性。简练的草地,天空漂浮的云彩,被遮掩的太阳,飞翔的小鸟,尤其是两个放牛娃坐在牛背上,吹着笛子,那悠然自得的神情,使整幅作品极为生动。

《我们爱和平鸽》(见图1-153)画面着重从刻画鸽子温顺、吉祥的特点出发,先用蓝色线条勾勒出鸽子外形,再用淡墨罩染鸽子轮廓,将鸽子的洁白无瑕活灵活现地展现在我们面前。在中间一只鸽子的表现上,小作者借鉴了纺织及陶器上图案的装饰手法,概括了鸽子身上的羽毛,这正与四周一群白鸽形成鲜明对比,虚实相生,主次分明。底部的蓝色点状处理,使整个画面充实而不单调,丰富了画面的内容。这幅画在构图上以中间的一只鸽子为主体,然后向四周展开,似有阳光普照万物,给世界带来和平之感。这种愿望,是全世界爱好和平的人们的共同心声,小作者正是通过手中的画笔道出了这种美好愿望。

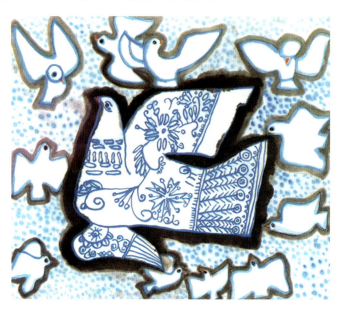

图1-153 《我们爱和平鸽》(赵宁)

《武术表演》(见图1-154)这幅画构思巧妙。武术表演场地是一个乒乓球拍形状,中间灰蓝色的场地,外围白色的观众席,独具匠心,不落俗套。画面人物虽多,但井井有条,主题鲜明。小作者采取自上而下的俯视角度,表现了热烈、宏大的场面。中间舞剑的人着装统一、动作一致、精神焕发、朝气蓬勃;周围激情跳跃的小观众,方阵排列,犹如优美的图案。另外,小作者还注意到其他细节的刻画:抓拍现场的记者、迎风招展的彩旗和裁判席前的评委……大大增强了画面的真实感。

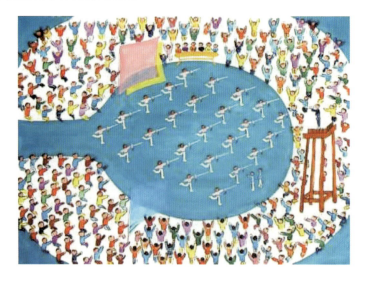

图1-154 《武术表演》(郁萍)

图 1-155 至图 1-164 所示作品请读者自行赏析。

图 1-155 《爱吃糖葫芦的娃娃》(王方方)

图 1-156 《卖煎饼的阿姨》(杨凯)

图 1-157 《树林深处是我家》(肖海燕)

图 1-158 《海岛》(丁可可)

图 1-159 《大合唱》(刘琛)

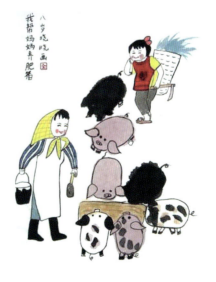

图 1-160 《我帮妈妈养肥猪》(仝晓晓)

图 1-161 《香雪》(丁可可)

图 1-162 《羊儿多可爱》(李少勋)

图 1-163 《七彩童年》(子淳)

图 1-164 《好害怕呀》(周慧莹)

《疯狂夏日》(见图 1-165)的作者心中充满的应该是一个热烈、绚烂多姿的夏天,随处可见的鲜花,鲜艳的蝴蝶,让我们感受到儿童心灵的天真可爱。作者用油画棒创作,细密的排线、颜色的对比,使画面紧凑而生机盎然。

图 1-165 《疯狂夏日》(M.H.Qstegar,5 岁,挪威)

《我的生活》(见图 1-166)的作者生活在一个充满乡村气息、牛羊成群的地方。他将房屋、树木、家畜很自然地安排在画面上,或重叠,或错落,透视准确、疏密有致。该画的画法自由灵活,色彩恬淡雅致。

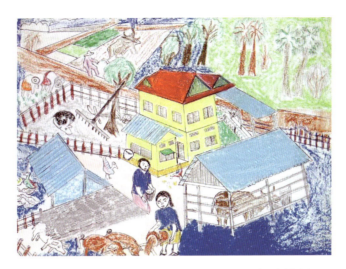

图 1-166 《我的生活》(Kun Sowannany,12 岁,柬埔寨)

《盛会》(见图 1-167)是一幅充满浓浓地域特色的画,广阔的大草原上,人们或歌或舞,充满了欢庆的气氛,再细看每一个人物,造型各异,形象活泼,体现了独特的艺术表达方式。

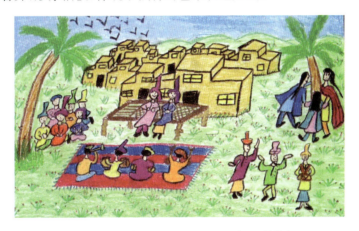

图 1-167 《盛会》(Taiba Jamic,13 岁,巴基斯坦)

图 1-168 至图 1-177 所示作品请读者自行赏析。

图 1-168 《欧鼓手》(Kosaka.P.M.,13 岁,巴西)　　图 1-169 《男人》(Sebastians,8 岁,阿根廷)

图1-170 《独角兽和彩虹》(Carolina G.,7岁,阿根廷)

图1-171 《糖果店》(Caitlin L.,9岁,加拿大)

图1-172 《月亮和太阳》(藤川望美,日本)

图1-173 《云中仙子》(Masha A.,9岁,俄罗斯)

图1-174 《猫》(Sasha M.,10岁,日本)

图1-175 《吉他》(Anna M.,10岁,以色列)

图1-176 《泰丝》(Yod Kwan P.,7岁,泰国)

图1-177 《我们与猫儿一起游戏》(7岁,马来西亚)

PART TWO
模块二
色彩的表现与创意

MEISHU JICHU
SHIXUN JIAOCHENG

实训项目一

感受色彩

【概述】

我们感受到的世界是色彩缤纷的。人们在对色彩的观察与认识中发现色彩变化是有规律可循的,我们感受色彩、认识色彩并学习色彩的理论知识,掌握色彩的变化原理,从变化现象中获得色彩对比、色彩调和的一般规律,并加以运用。

【目标】

学习色彩的基本原理,了解色彩的基础知识。通过对色彩的感受、调配、运用等一系列的学习和训练,让学生能较好地感知色彩在各种色彩对比、调和中产生的变化,并能根据需求,正确地掌握和处理好色彩的关系,学会自主搭配及应用色彩。

【项目内容】

一、色彩的基本知识

(一)色彩的原色、间色、复色

1. 原色

色彩中不能再分解的基本色称为原色。如图 2-1 所示,原色是红、黄、蓝三色,它们是最基本的色彩,无法继续分解,不能用其他任何颜色调配出来。

2. 间色

用三种原色中任何两种颜色调配可产生新的颜色,这种新颜色称为间色,或称二次色。如:红+黄=橙色,黄+蓝=绿色,蓝+红=紫色,如图 2-2 所示。

3. 复色

复色是指第三次或三次以上混合而产生的颜色。原色与间色相混、间色与间色相混都可以产生复色。

(二)色彩的三要素

1. 色相

色相,是区别色彩种类的名称,是指不同波长的光给人的不同的色彩感受。红、橙、黄、绿、青、蓝、紫等每个字都代表一类具体的色相。色相环如图 2-3 所示。

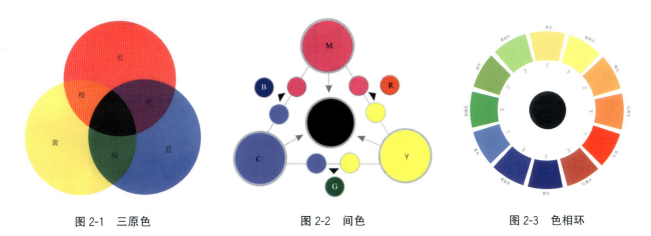

图 2-1　三原色　　　　图 2-2　间色　　　　图 2-3　色相环

2. 明度

明度是指色彩的明暗程度。在无彩色中白色明度最高，黑色明度最低；在有彩色中，黄色明度较高，紫色明度较低。色彩可以通过加减黑白来改变明度，如图 2-4 和图 2-5 所示。

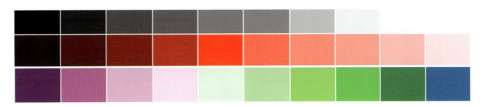

图 2-4　色彩明度范例图

图 2-5　色彩的明度学生作品

3. 纯度

纯度是指色彩纯净程度和饱和度，也可指颜色的鲜艳程度。图 2-6 所示为色彩纯度范例图。

图 2-6　色彩纯度范例图

二、色彩的感觉

色彩对人的视觉、心理都产生不同的影响。色彩在现实生活中不会孤立出现,往往会有很多种颜色同时存在,这就产生了色彩间的对比、调和等千变万化的感觉。

(一)色彩的差别感(色相对比)

不同色相的颜色在一起会产生不同的对比效果。有的对比弱,如同类色对比;有的对比强,如对比色对比、补色对比等,如图 2-7 所示。

图 2-7　色相对比学生作品

将相同的橙色,分别放在红色和黄色上,我们会发现,在红色上的橙色会有偏黄的感觉,在黄色上的橙色会有偏红的感觉,如图 2-8 所示。

图 2-8　将橙色分别放在红色和黄色上

(二)色彩的深浅感(明度对比)

色彩的深浅感是指同一色彩不同明度的对比效果和不同色彩明度的对比效果,如图 2-9 所示。

图 2-9　明度对比学生作品

（三）色彩的鲜灰感（纯度对比）

色彩的鲜灰即色彩的纯度对比。高纯度的颜色会显得很鲜艳，低纯度的颜色会显得较为柔和，如图 2-10 所示。

图 2-10　纯度对比学生作品

（四）色彩的冷暖感（冷暖对比）

让人感觉到热烈、温暖的色彩称为暖色，如红色、橙色、黄色等；让人感觉到冰凉、寒冷的色彩称为冷色，如蓝色、紫色等。图 2-11 所示为色彩冷暖对比范例图。

图 2-11　色彩冷暖对比范例图

三、色彩的调配与组合

色彩对比过分强烈，会让我们的视觉和心理产生不太舒服的感觉，这时我们就需要掌握一些色彩调和的方法，使画面形成和谐统一的关系。

（一）同一调和法

同一调和法是指用同一色调统一多种色彩因素，使强烈色彩关系逐渐缓和，形成画面的主导色调，如图 2-12 所示。

图 2-12 同一调和法范例图(儿童作品)

(二)秩序调和法

如图 2-13 所示,利用渐变的方法缓冲对比,使画面形成有秩序感的色彩调和关系。色彩之间渐变层次越多,秩序感越强,调和感也越强。

图 2-13 秩序调和法范例图

(三)间隔调和法

间隔调和法是用金、银、黑、白、灰的色彩来缓解间隔色彩的对比程度,如图 2-14 所示。

(a)儿童作品

(b)学生作品

图 2-14　间隔调和法范例图

(四)互混调和法

互混调和法是指一方或多方点缀对方的色彩,造成"你中有我,我中有你"的效果,如图 2-15 所示。

图 2-15　互混调和法范例图(白鑫作品)

(五)改变纯度调和法

改变纯度调和法就是改变色彩的强度、彩度,如图 2-16 所示。

图 2-16　改变纯度调和法范例图

四、色彩的情感表现

用色彩表达情感,最常见的实践操作就是以春夏秋冬来完成四季色彩的印象。春天万物复苏,树枝吐出嫩绿的芽,一片生机盎然,以黄绿色、柠檬黄、粉红为主导色;夏天到处绿叶茂盛、郁郁葱葱,层次丰富的绿色和深蓝色是夏天的主导色;秋天果实成熟一片金黄,处处层林尽染,以中黄色、橙色和红色为主导色,加点褐色使之熟透;冬天寒冷,树木凋零,大雪覆盖,这时冷色调的灰蓝、浅紫色系可以较好地表达这种感觉。色彩可以用来表达丰富的情感,如图 2-17 所示。

(a)色彩的春夏秋冬　　　　　(b)学生作业　　　　　(c)色彩的酸甜苦辣

图 2-17　色彩的情感表现

(d)学生作业

续图2-17

【实训辅导】

(1)认识和感受色彩的属性和要素。在制作色相环的过程中,进一步认识和理解色相、明度、纯度之间的关系。

(2)通过色彩感觉及色彩调配的学习,要求学生了解色彩对比的方法,并掌握色彩调和的方法,分别做色彩对比、色彩调和的练习。

(3)色彩的搭配组合训练。以色彩的冷暖调练习或用色彩纸片拼贴搭配组合,做春夏秋冬、酸甜苦辣等色彩训练。

实训项目二
色彩的表现技法

【概述】

在幼儿园美术教学中,孩子们最喜欢玩中学、学中玩。本项目主要学习色彩的特殊表现技法,学会巧妙运用各种工具和材料实现各种独特的、奇妙的视觉效果。与传统图案绘制方法相比,特殊表现技法在表现形式上灵活多样,能丰富画面的装饰语言,使画面产生天然成趣的美感。

【目标】

(1)掌握使用各种特殊工具、材料来表现独特视觉效果的技能技巧。
(2)学会运用恰当的技能技巧,创作出天然成趣的、具有形式美感的画面。

【项目内容】

色彩的特殊表现技法主要有以下几种。

一、揉 纸 法

揉纸法是指把纸揉皱再展开,利用表面的凸凹不平,皱染色彩,使画面出现自然纹裂的肌理。运用时,可以将整张纸揉皱,也可以只揉所需的局部,如图 2-18 所示。

图 2-18 揉纸法范例图

二、染 纸 法

染纸法是指将吸水的生宣纸按设计所需折叠(如米字形、井字形,折叠方式不同,得到的染色图案就不同)

后,随意或有计划地渍染或点染各种色,然后将纸展开即可看到染色效果,如图2-19和图2-20所示。因重叠部分会吸入相同的色,展开时便出现有规律的纹样。

注意:染色时一定要将纸压紧,以免下面重叠的纸不能很好地染色。

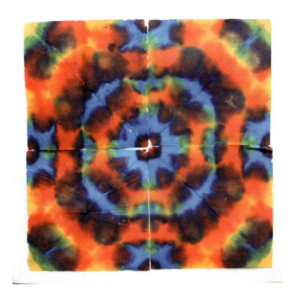

图2-19 染纸法范例图

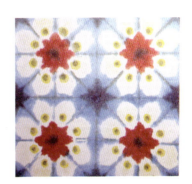

图2-20 染纸法及学生作品

三、转 印 法

转印法是指用色先在光滑而不吸水的平板(如玻璃台板)上画出图形,趁湿用生宣纸覆盖后转印,颜料厚浓的可以直接用绘画纸覆盖转印。此法使画面呈现自然转印印痕,似画非画,别具一格,如图2-21所示。

图 2-21 转印法学生作品

四、拓 印 法

拓印法是指在具有一定触觉肌理的底版(如揉皱后又展开的较厚的纸、厚的纺织品材料、鞋底、树皮、铁网、头发、树叶等)上刷上色,趁湿覆盖上纸拓印,或者将较薄的纸覆盖在有触觉肌理的底版上,用彩铅或干笔皴擦画面,获得具有视觉肌理效果的画面,如图 2-22 所示。

图 2-22 拓印法学生作品

五、压　印　法

压印法（盖印法）是指选用特定的有纹理的物品（如树叶、纸团、粗布、藕截面、丝瓜瓤、瓶盖、羽毛、毛线等）蘸上色，在纸上进行压印、拍打，形成具有肌理效果的画面，如图 2-23 所示。

(a) 橡皮擦压印　　　　　　　　　　　　(b) 树叶压印

(c) 纸团压印　　　　　　(d) 瓶盖压印　　　　　　(e) 手指压印

图 2-23　压印法范例图

六、防　染　法

防染法是指选用蜡笔、油画棒、蜡烛、胶水、明矾（留白用白蜡、胶水、胶矾水）等在纸上先画出图形，然后在画过的地方大片渲染色彩，即出现防染的效果，如图 2-24 所示。

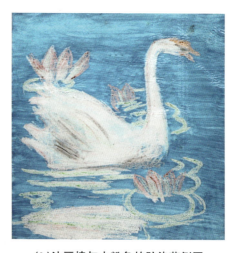

(a)墨与明矾的防染范例图　　　　(b)油画棒与水粉色的防染范例图

图 2-24　防染法范例图

七、冲墨色法

在湿淋淋的色彩中撒上洗衣粉、味精、盐等,湿的颜色便会四面散开,效果奇特,如图 2-25 所示。

(a) 撒盐后的效果　　　　　(b) 撒洗衣粉后的效果　　　　　(c) 滴清水后的效果

图 2-25　冲墨色法范例图

八、吸　附　法

吸附法是指将墨或油性色滴入水中,在水的表面浮起纹理(可以用硬物轻快地拨动,调整水面纹理),将生宣纸水平、快速地贴放在水面,再立即取离水面,生宣纸便能立刻吸附出奇妙的纹理,然后将生宣纸晾干即可。也可以用绘画纸从水面下将色纹托起(可尝试不同纸的操作技巧)。(见图 2-26)

图 2-26　吸附法范例图

九、浸 染 法

浸染法是指将笔尖上沾有少许墨水的毛笔垂直点放在生宣纸上不动,再用另一支毛笔蘸清水慢慢地、均匀地往这支垂直笔的笔腹中注入清水,纸上将出现特殊的渗透纹理,如图 2-27 所示。

图 2-27　浸染法范例图

十、喷 洒 法

喷洒法是指用牙刷等工具蘸色在画表面上喷绘出细小的点状颗粒,如图 2-28 所示。喷洒"大"的白色点可以表现雪花,"细小"的色点可表现大片朦胧底色,或把某一部分喷出虚幻感,制造朦胧效果。可用单色,也可用多种颜色相间着喷。还可以将刷过重色的纸铺平,趁颜料还是湿的时候喷清水,可制造出斑点效果。

图 2-28　喷洒法范例图

十一、弹

用毛线等材料蘸墨、颜料,在画面上方紧贴画面拉紧毛线等材料的两头,用手或其他工具将其中间挑起再快速放开,便会在画面中留下特殊喷弹的痕迹,如图 2-29 所示。

图 2-29　喷弹痕迹

十二、流淌法、吹法

流淌法是指在纸上滴上含水较多的颜料，然后有意倾斜纸面，使纸面上的颜料自由流动、自然融合，形成随机的融合效果，如图 2-30 所示。

吹法则是指用嘴或吸管对着画面，按自己的构思，把局部颜料向一定方向吹出扩散的纹理，如图 2-31 所示。有时流淌法、吹法两种方法可以并用。

图 2-30　流淌法范例图

图 2-31　吹法范例图

十三、熏　　法

熏法是指用蜡烛等火焰在画面上熏出一定的纹理，如图 2-32 所示。

图 2-32　熏出的纹理

十四、刮 色 法

刮色法是指在画纸上涂上较厚的颜料,趁颜料还是湿的时候用硬物刮出痕迹,如图 2-33 所示。

图 2-33　刮色法范例图

十五、扎 孔 法

扎孔法是指用针等硬物在纸上均匀地扎出小孔,形成暗纹,还可以用水粉笔蘸色在凸起的孔纹上皱擦上色,视觉效果非常好,如图 2-34 所示。

图 2-34　扎孔法范例图

十六、吹 泡 泡 法

用颜料、洗涤剂调成彩色泡泡水,用吹泡泡工具对着作品吹泡泡,泡泡落在画纸上会形成非常漂亮的效果,如图 2-35 所示。

图 2-35 吹泡泡法范例图

【实训辅导】

1. 课堂练习

综合运用多种色彩特殊表现技法设计完成一幅有趣味的画面。

2. 学生习作

图 2-36 所示为多种技法综合运用范例图。

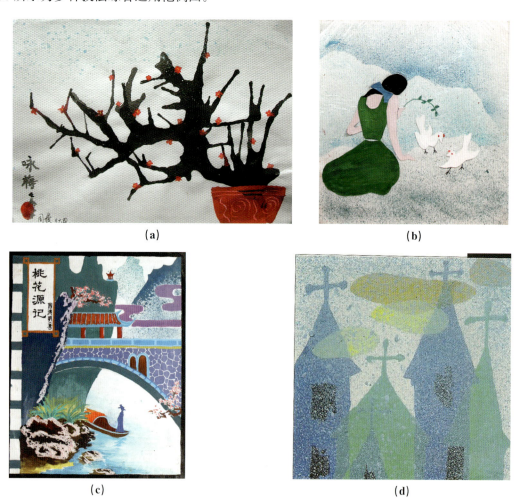

图 2-36 多种技法综合运用范例图

实训项目三

图案与生活

【概述】

图案是绘画和工艺相结合、装饰性与实用性相统一的一种艺术形式。它与人们的生活密切相关,它来源于生活,也应用于生活。

【目标】

(1)了解图案的概念、结构和组织形式。

(2)了解图案的形式美法则。

(3)掌握色彩图案的基本表达能力和实践运用能力,能较好地将色彩图案应用于幼儿园的教育教学工作中。

【项目内容】

一、图案在生活中的运用

图 2-37 所示为图案在生活中的运用示例。

图 2-37 图案在生活中的运用示例

二、图案的形式美法则

1. 统一与变化

统一要求有规律,可使图案完整、庄重、大方,但过分强调统一易造成图案形式单调。变化是多样的,包括形、色、构图的变化,如图 2-38 所示。

图 2-38　统一与变化图案

2. 对称与均衡

对称是指以中轴为中心,上下、左右、四面八方配置等量纹样的结构形式,如图 2-39(a)所示。

均衡是指以中心点保持平衡,等量不等形,如图 2-39(b)所示。

(a)对称图案　　　　　　　　　　　(b)均衡图案

图 2-39　对称与均衡图案

3. 条理与反复

条理是指有条不紊、秩序井然,更多地体现程式化的美,反复是指利用同一种纹样重复出现,表现出一种节奏的图案,如图 2-40 所示。

图 2-40　条理与反复图案

4. 节奏与韵律

节奏是指规律的重复,具有条理性与反复性的图案能产生画面节奏感。

韵律是指在节奏的基础上的丰富和发展,它赋予节奏以强弱起伏、抑扬顿挫的变化,如图 2-41 所示。

图 2-41　节奏与韵律图案

三、图案的造型规律和方法

1. 写生与变化

把生活中的自然形象作为素材进行艺术加工,在自然美的基础上运用变化的方法(省略、夸张、添加等)进行创造,使其更美、更实用、更有装饰效果,并使之成为符合制作条件的图案形象。

写生是指观察记录(收集素材),变化是图案造型的重要环节。

2. 变化的方法

(1)简化法:抓住物象最美最主要的特征,删繁就简,使之更加典型、简洁。"简"不是简单,而是形象更加概括、提炼,简化是一切装饰手法的基础,如图 2-42 所示。

(2)夸张法:在物体原形的基础上,对自然形象特征进行强调与突出,使它更为鲜明、强烈、完美。在原形的基础上加以渲染和突出,更能体现形式美,更自然得体,如图 2-43 所示。

图 2-42　简化法图案　　　　　　　　　　图 2-43　夸张法图案

（3）添加法：在提炼、概括、夸张的基础上，根据设计的需要，添加装饰纹样，用以达到构图饱满、变化丰富的效果。

例如，传统图案中常常花中有花、花中有叶、叶中有花等，它不受客观形态和客观条件的约束，如图 2-44 所示。

图 2-44　添加法图案

（4）分割填充法：根据纹样的结构，对纹样进行横向、纵向、斜向或不定形分割，如图 2-45 所示。

图 2-45　分割填充法图案

四、图案的结构和组织形式

1. 单独纹样

单独纹样是图案的基本单位，是组成适合纹样、连续纹样的基础图案。

单独纹样一般具有对称与均衡的形式特点。

对称是指图案以中轴线或中心点为基准，在其上下左右布置同形、同量的图案纹样。对称图案整体感觉平稳、庄重大方、装饰性强。图 2-46 所示为纹样的不同对称形式。

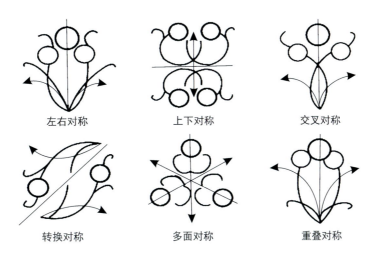

图 2-46 对称的形式

均衡是指造型要素在人们的视觉中产生的平衡感。均衡图案的各造型要素以图案的重心为布局依据,不受轴线制约。

具有对称与均衡特点的图案灵活、生动优美,富有韵律感,如图 2-47 所示。

图 2-47 具有对称与均衡特点的单独纹样学生作品

2. 适合纹样

适合纹样是指把图案组织在一定的外形轮廓中的一种特殊的图案形式,如图 2-48 所示。适合纹样要求纹样与外形相吻合。

图 2-48 适合纹样学生作品

3. 连续纹样

连续纹样是指将一个基本单元纹样向上下或左右做连续性重复排列的一种组织形式,如图 2-49 所示。

连续纹样的特点是具有节奏性。组织连续纹样时要注意单元纹样之间的连接和过渡,保证单元纹样的完整性。

连续纹样有散点式、倾斜式、波纹式、折线式等几种基本构成形式。

图 2-49　连续纹样学生作品

【实训辅导】

一、植物图案的应用与实训

以某植物为设计元素,选取桌布、墙纸、服装(如旗袍)等物品,为其设计图案(形态不限,可以是花卉图案、枝叶图案或者整株植物图案)。图案的设计,既可以从整株结构和各个局部的形态上得到启发,从而设计出单独图案,也可以将单独图案作为一个有机形态的点进行组合、重复,设计两方连续图案、四方连续图案等,如图 2-50 所示。

教学辅导和要求:

(1)回顾图案造型,加深对写生与变化的理解,丰富图案表现技法;

(2)图案设计美观,与所选载体相适宜,起到装饰载体的作用;

(3)构图合理,画面整洁,制作工整。

图 2-50　植物图案的应用

(a)学生作品

(b)网络图片

续图 2-50

二、动物图案的应用与实训

以某动物为设计元素,选取生活饰品等器物,为其设计图案(形态不限,可以是卡通动物等图案),如图 2-51 所示。

教学辅导和要求：
(1)图案设计美观，与所选载体相适宜，起到装饰载体的作用；
(2)构图合理，画面整洁，制作工整，色彩艳丽。

图 2-51 动物图案的应用

三、卡通图案的应用与实训

以卡通事物为设计元素，选取生活用品等物品，为其设计各种图案（可以是卡通动物、卡通人物，形态不限），如图 2-52 所示。

教学辅导和要求：
(1)图案设计美观，与所选载体相适宜，起到装饰载体的作用；
(2)色调柔和、可爱，富有儿童情趣；
(3)构图合理，画面整洁，制作工整。

模块二 色彩的表现与创意

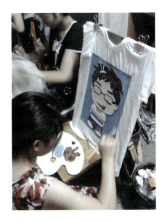
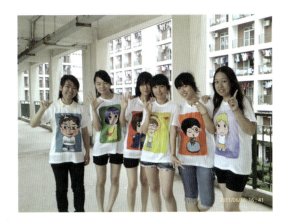

图 2-52 卡通图案的应用

四、抽象综合图案的应用与实训

以抽象艺术形式和具象形态结合的方法设计一组图案,做一组图案应用练习(可选择在 T 恤上绘制),如图 2-53 所示。

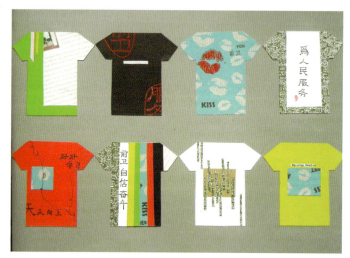

图 2-53　抽象综合图案的应用

教学辅导和要求：
(1) 图案设计美观,与所选载体相适宜,起到装饰载体的作用；
(2) 构图合理,画面整洁,制作工整。

实训项目四

儿童彩墨画

【概述】

彩墨画是中国画的一种类型,运用传统中国画的工具材料来表现现代的儿童绘画题材。儿童彩墨画具有风格甜润、色彩明丽、形象夸张且有趣等特点。

【目标】

(1)通过学习,了解彩墨画在幼儿园教学中的作用。
(2)学习运用笔墨表现浓淡干湿的水墨韵味。
(3)掌握写意花鸟画的基本表现方法。
(4)尝试儿童彩墨画的写生、创意,运用卡通画的表现技法。

【项目内容】

一、水墨画欣赏

1. 艺术大师吴冠中作品——"水墨与音乐的交响"

吴冠中开创了中国现代水墨艺术的先河,他的作品融汇了东西方艺术而介于抽象与具象之间,既有东方艺术的诗情画意,又有西方抽象表现主义的思想,如图2-54所示。欣赏吴冠中的作品有利于初学者开阔思路,挣脱传统笔墨的束缚,从"玩水墨"入手学习水墨画,尽快进入彩墨画的学习。

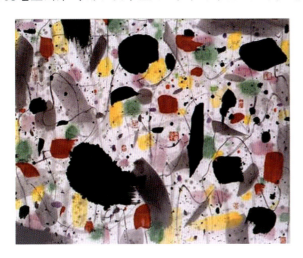

图2-54 吴冠中作品

2. 艺术大师齐白石作品——"夏日里的虫鸣鸟叫"

与吴冠中作品的诗情画意相比,齐白石的作品充满着儿童天真无邪的生活情趣,表现风格倾向于具象,从他的作品中,我们能感悟到墨趣与情趣,如图2-55所示。

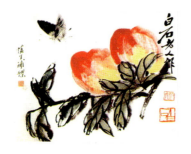

图 2-55　齐白石作品

3. 当代画家韩美林的作品——现代彩墨画

当代画家韩美林崇尚开放型与创意型的新水墨,主张水墨画的学习从写生和创意开始,将多种绘画材料结合起来,更倾向于采用写生和创意想象的表现方法,如图2-56所示。现代彩墨画能带给人耳目一新的感受。

图 2-56　韩美林作品

4. 儿童水墨画作品——自由的彩墨想象画

在儿童学习彩墨画的活动中,以学习想象画为主要途径,以儿童自由表现为主要形式,结合儿童自身的年龄特点,让他拿着毛笔自由发挥,画出更符合儿童生理及心理特点的画,如图2-57所示。

图 2-57　儿童水墨画作品(图片来自华夏综艺网)

二、水墨画笔法的运用方法

1. 工具与材料

图 2-58 所示为水墨画的工具与材料。

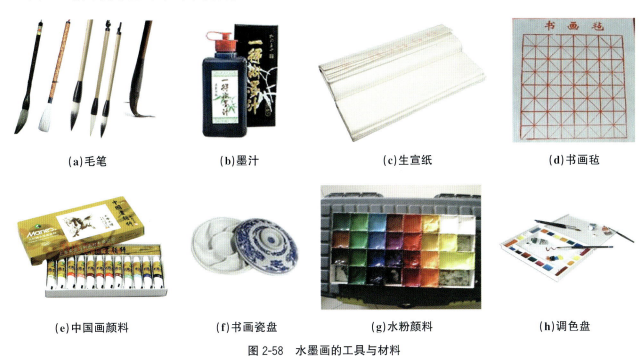

图 2-58 水墨画的工具与材料

2. 基本笔法

中锋用笔:如图 2-59(a)所示,用笔力度饱满均匀,多用于勾线。

侧锋用笔:如图 2-59(b)所示,笔尖在笔画的一侧运行,笔腹在另一侧同步画出的笔痕较虚,时有飞白效果,线条变化较多。

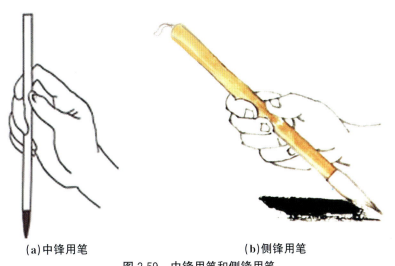

图 2-59 中锋用笔和侧锋用笔

顺锋用笔:笔画中由笔根引路,笔尖随后,线条流畅,顺势自然。

逆锋用笔:笔画中由笔尖向前开路,笔锋遇阻而散开,飞白增多,线条涩而有力。

勾:用线条表现物象为"勾"。

皴:用长短、顺逆不一的线条来强调物象的纹理,如树与石的表面纹理。

擦:用侧锋干笔碎涂,以强化物象的粗糙感或蓬松感,如用这种手法表现石块、树皮、动物皮毛等物体。

点:笔尖在纸上骤起快落为"点"。

提按:用笔的力度变化,使笔迹有大小、粗细变化。

没骨:形象不勾轮廓线,直接用墨、色块表现物象。

染:墨色中含水较多时,笔触往往不明显。

3. 用墨

墨分五色,就是在墨汁中加入不等量清水,与用笔结合,相互作用,形成丰富的墨色变化,如图2-60所示。墨法运用讲究灵活多变。

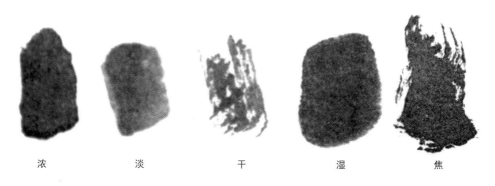

浓　　　淡　　　干　　　湿　　　焦

图2-60　墨的浓淡干湿变化示意图

用墨的基本方法有如下几种。

(1)泼墨:用大片润泽的墨色表现物象,一气呵成,淋漓豪爽。或浓或淡,因其动势如往纸上泼洒而得名。

(2)破墨:以浓破淡,或以淡破浓,即在一种墨色未干时加入另一种墨色或清水,以突破原先的墨色与墨形,效果滋润生动,如图2-61至图2-63所示。

(3)积墨:通常先用淡墨再逐步加深,待先前的墨干后再添加新墨,形成新墨色,墨色叠置可以体现厚重、清晰的笔意,积墨痕迹明显。

(4)蘸墨:笔毫中兼含浓淡分明的墨色,如先蘸一笔淡墨,笔尖再蘸少许浓墨,落笔后自有墨色变化。若先蘸浓墨,再向笔腹注入清水,也会有一种浓淡妙变。

图2-61　淡破浓

图2-62　浓破淡

图 2-63　学生破墨练习图

4.用色

儿童彩墨画,除使用中国画颜料以外,还可使用水彩、水粉颜料作画,如图 2-64 所示。

图 2-64　学生彩墨画练习图

三、儿童彩墨画的表现

彩墨画是以简练概括的手法,用鲜艳的色彩和多变的墨色来表现各种生动的事物。儿童彩墨画是用儿童的眼光感知对象,用彩墨画的工具和材料表现孩子的情感世界。因此,在儿童彩墨画内容上,应选择一些让幼儿看得懂、易学并有趣味性的表现对象,如瓜果蔬菜、花鸟鱼虫等,如图 2-65 至图 2-68 所示。

图 2-65　瓜果蔬菜

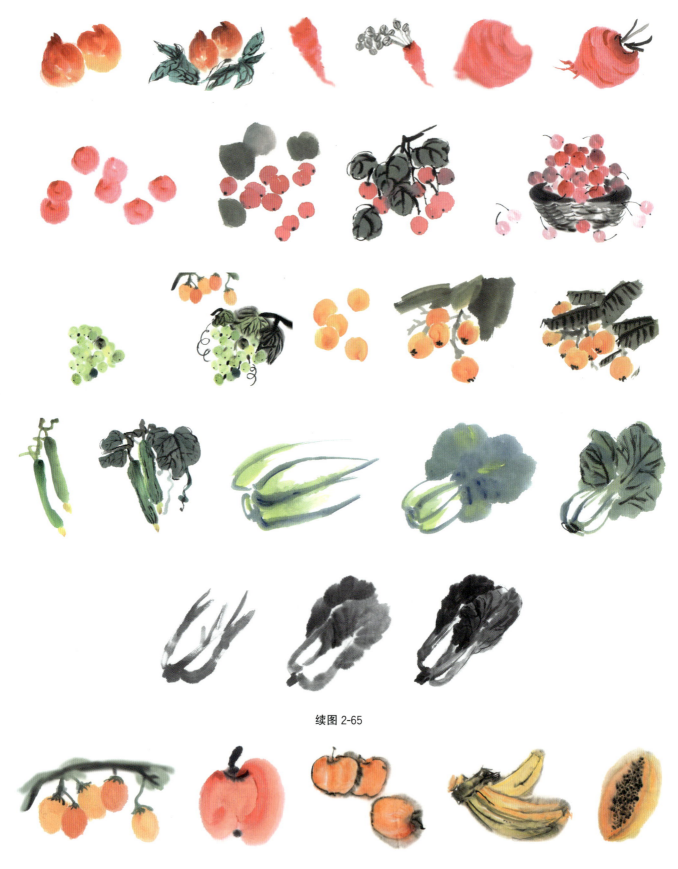

图 2-66　生活中的瓜果（武汉城市职业学院学生写生作品）

模块二 色彩的表现与创意

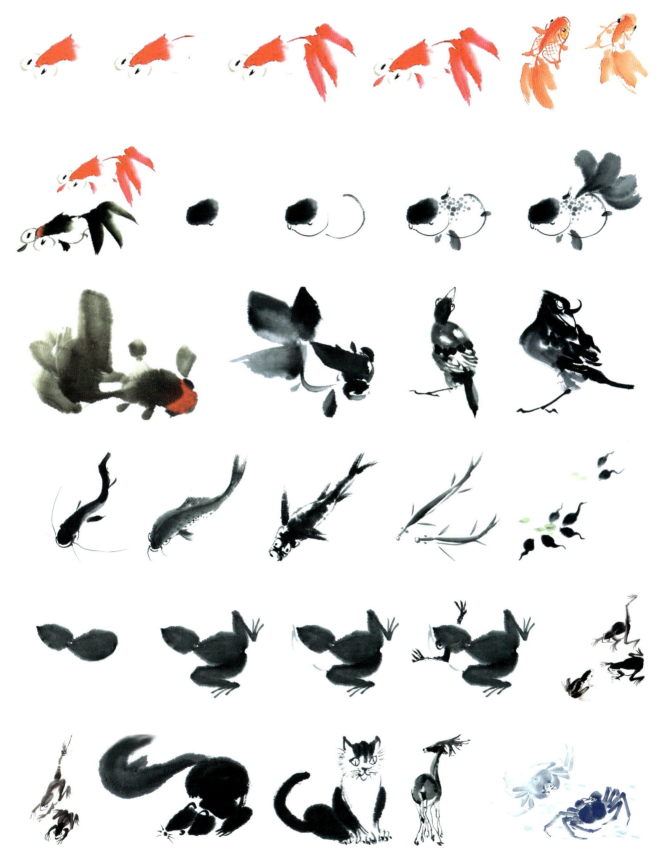

图 2-67 动物

图 2-68　彩墨画组合图例

【实训辅导】

1. 注意事项

(1) 水墨画学习中,注意宣纸的运用和水墨的浸润控制。

(2) 注重表现笔墨浓淡干湿的韵味。

(3) 在教学过程中,作画技巧的讲解要由浅到深、由易到难。

(4) 在形象的描绘上,由单个形象的练习逐步过渡到多个形象的组合训练,尝试有主题的水墨想象画。

2. 彩墨画拓展练习

训练一：写生与想象,给自己设计一辆汽车、一辆摩托车、一个背包……如图 2-69 所示,汽车、摩托车造型可以简练些,以墨色丰富、色彩艳丽为佳。

图 2-69　学生彩墨画练习图

训练二:现代卡通彩墨画,如图 2-70 所示。

图 2-70　现代卡通彩墨画图例

实训项目五

装饰色彩的运用

【概述】

装饰色彩是在自然色彩的基础上经过提炼、想象、夸张后的色彩。装饰色彩在儿童美术、幼儿装饰画中得到广泛应用,我们需要初步接触与了解色彩的装饰、应用,为将来开展幼儿美术教育教学活动奠定基础。

【目标】

装饰色彩与写实色彩不同,它偏重表现形式的装饰性,强调色彩的形式美和主观创造。通过欣赏大师作品、学习和借鉴农民画的特点等方面,与儿童的心灵对话,从而能运用装饰色彩更好地体现装饰美感。

【项目内容】

一、装饰色彩的表现一般为平面化

装饰色彩的表现不强调真实的光影和透视关系,装饰色彩一般在二维空间里体现,色彩表现以平面涂色为主,如图 2-71 所示。

图 2-71 装饰色彩学生作品

二、儿童装饰画的色彩更强调对比与谐调

儿童装饰画更强调色彩的单纯和对比，色彩的符号化倾向更为突出，色彩语言也更具有象征性，如图2-72所示。

（刘芳作品）

图 2-72　儿童装饰画

三、装饰画在表现手法上侧重夸张和变化

装饰画在表现手法上更强调夸张和变化，如图2-73所示。夸张能使主体物进一步得到强调，更鲜艳和突出。变化是指作者按照主观的表现需要加以改变。

图 2-73　装饰画在表现手法上更强调夸张和变化

四、装饰画经典解读

马蒂斯的绘画具有天然的装饰性。他绘制的线条表现性与机能性并存,具有感情与形式的独特意义,成为独立绘画语言,如图 2-74 所示。他的创作对现代的装饰画产生了巨大的影响。

《餐桌》(见图 2-75)是马蒂斯 1908 年的画作之一,从这幅作品我们能够看见马蒂斯把眼前的景象改变为装饰性的图案。墙纸的设计花样和摆着食物的台布纹理之间相互作用,形成这幅画的主题,连人物和透过窗户看到的风景也变成这个图案的一部分。那位妇女和树木的轮廓大为简化,甚至歪曲其形状去配合墙纸的花朵,也与整幅画的风格完全协调一致。在这幅色彩鲜艳和轮廓简单的画中,我们还能够看出儿童画的某些装饰性效果。

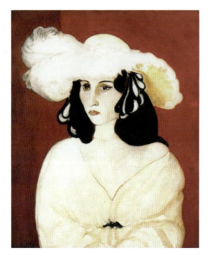

图 2-74 《白羽毛》(马蒂斯)

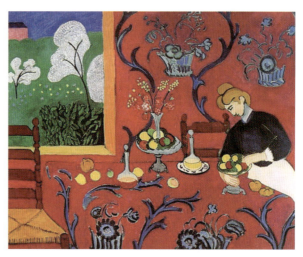

图 2-75 《餐桌》(马蒂斯)

毕加索的立体主义进一步为装饰画的语言提供了新的形式。他把自然对象分解为无数碎面,在画面上建立新的秩序,远离原来的视觉习惯,漠视形的常规,他忽略物体的功能性,不做主体性的表白,对世界进行"破坏"与"综合"的工作,讲究形的复线、线的交错关系,建立了一个全新的艺术宇宙,如图 2-76 和图 2-77 所示。

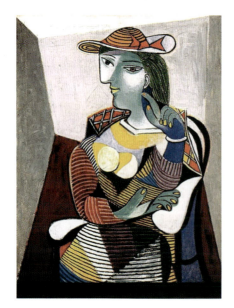

图 2-76 《坐着的女人》(毕加索)

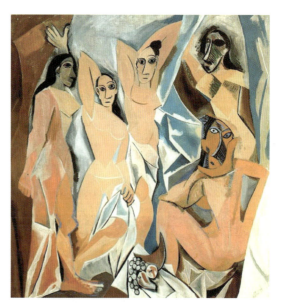

图 2-77 《亚威农的少女》(毕加索)

康定斯基强调形与色自身的魅惑生命力，强调以纯粹的要素构成画面，画面应具有新鲜美感及音乐性，如图 2-78 所示。

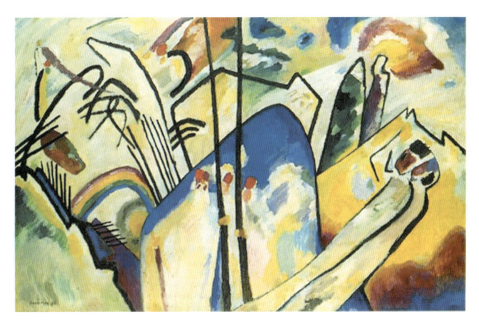

图 2-78 《第一幅水彩抽象画》（康定斯基）

克里姆特的画吸收古埃及、希腊绘画中的诸多艺术要素，将具象的人体和抽象的衣纹、背景结合，以平面化的装饰图案组成作品，使作品具有华丽的装饰效果。他的作品构图严谨、细致，变形与写实相结合的造型，被包围在充满抽象、象征的，甚至神秘意味的气氛中，具有花坛般的装饰美，如图 2-79 和图 2-80 所示。

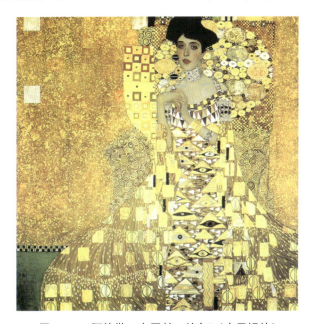 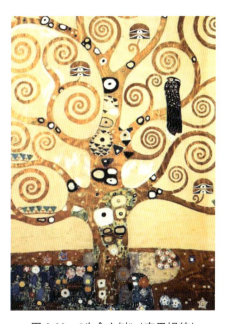

图 2-79 《阿德勒·布罗赫－鲍尔》（克里姆特）　　图 2-80 《生命之树》（克里姆特）

米罗的作品是令人愉快的，其作品洋溢着自由、天真的气息，往往人见人爱。这位载诗载梦的画家的绘画世界是诗与造型艺术的融合。看米罗的绘画时常会被他那纯朴、天真的幽默所打动，他随手能把任何事物幻化成具有生命活力的形象，以符号和颜色的交织形成一个个耀眼的万花筒，在看似十分简单的画面上表现出画家对生活深刻的理解和细密的观察，创造属于他自己的梦幻般的艺术世界，如图 2-81 和图 2-82 所示。

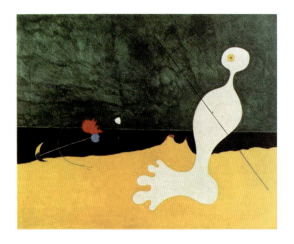

图 2-81 《人投鸟一石子》(米罗)

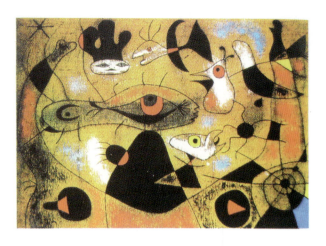

图 2-82 《鸟翅上滴下的露珠,唤醒了眠于蛛网暗影中的罗丽莎》(米罗)

农民画融合了深厚的历史文化及现实的生机与活力,用浪漫主义的想象和大胆的艺术夸张,形成了构思新颖、形象质朴、构图充实饱满、色彩强烈明快的艺术特点,如图 2-83 和图 2-84 所示。

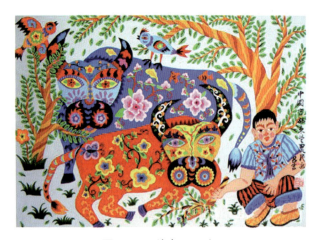

图 2-83 《放牛》(吕言)

图 2-84 《春种》(吕金玉)

麻江铜鼓的现代民间绘画,注重对物象的夸张和变形处理,强调色块的醒目和装饰性。如杨文秀的《日午》(见图 2-85),对人的四肢做了充分的放大和加粗,以显示劳动者的力度美。作者多从生产生活中选取题材,所用的大红大绿与本民族民间工艺结合较紧密,以色块表现人粗犷、原始、古朴之感。

图 2-85 《日午》(杨文秀)

小朋友们用明亮的补色,自如地表现着自己的美好愿望。朴实坚定的笔触、平面单纯的造型、平滑原色的涂鸦、平和轻松的意境……这些连艺术大师都希望建构在自己作品中的唯美元素,偶然而必然地在小朋友的美术活动中成为永恒,如图 2-86 至图 2-88 所示。

图 2-86 《新裙子》(王悦馨,7 岁)

图 2-87 《未来三维电子图书馆》(杨沅榛,13 岁)

图 2-88 《我和妈妈骑斑马》(宇佳,4 岁)

【实训辅导】

1. 实训要求

(1)根据色彩装饰画的特点,进行儿童装饰画的学习和尝试。

(2)结合学前教育专业的特点,自选主题,临摹或创编一幅以幼儿为主的装饰画。

(3)在表现手法上侧重夸张、变形并具有一定的装饰效果。

2. 教学辅导

(1)选择题材,并根据题材搜集相关资料。

(2)确定形式和语言,找好自己所要的表现形式,确定好装饰手法。

(3)在具体制作过程中,注意构图的完整性、色彩的主次性、形象的生动性。

(4)画面要结合幼儿特点,天真烂漫,色彩鲜艳,充满童趣。

3. 学生习作

图2-89所示为学生习作,供读者鉴赏。

图2-89 学生习作

模块二　色彩的表现与创意

续图 2-89

PART THREE

模块三
综合材料设计制作

MEISHU JICHU
SHIXUN JIAOCHENG

实训项目一

纸艺

【概述】

纸艺教学在幼儿园艺术教学活动中占有较大的比重。纸艺是以纸为材料,运用剪刻、折叠、粘贴、插接、编结等方法进行艺术造型的手工艺活动。

【目标】

(1) 了解纸艺的大体类别和特点。
(2) 熟悉纸艺常用的工具和材料。
(3) 掌握基本的识图技能及操作技巧。

【项目内容】

一、折　　纸

1. 工具材料

折纸的工具材料有彩色蜡光纸、薄卡纸、报纸、宣传单、烟盒、锡箔纸、牛皮纸等纸张,以及剪刀、小镊子(折纸的小部位尖角时用)、小钢尺等。

2. 折纸的基本识图符号

图3-1所示为折叠符号及其图解。折叠符号包括山线(峰线)和谷线(也就是峰折和谷折,凸是峰,凹是谷)、卷折和段折(曲折)(卷是翻滚地折,段是有层次地折)、翻到背面和撑开压平、折进里面和翻折(翻折分为内翻折和外翻折)。

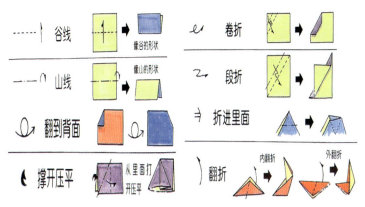

图3-1　折叠符号及其图解

3. 基本折法

"螃蟹"折纸步骤图如图3-2所示。"衣服"折纸步骤图和"小狗"折纸步骤图如图3-3所示。

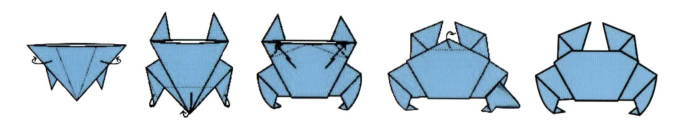

图3-2 "螃蟹"折纸步骤图

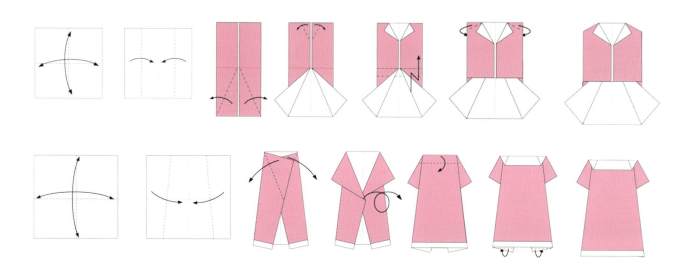

(a)"衣服"折纸步骤图

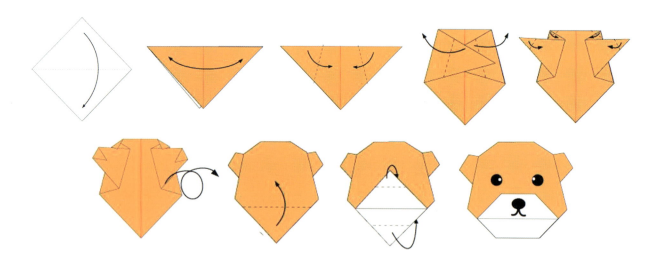

(b)"小狗"折纸步骤图

图3-3 "衣服"和"小狗"折纸步骤图

图 3-4 所示为其他折纸步骤图。

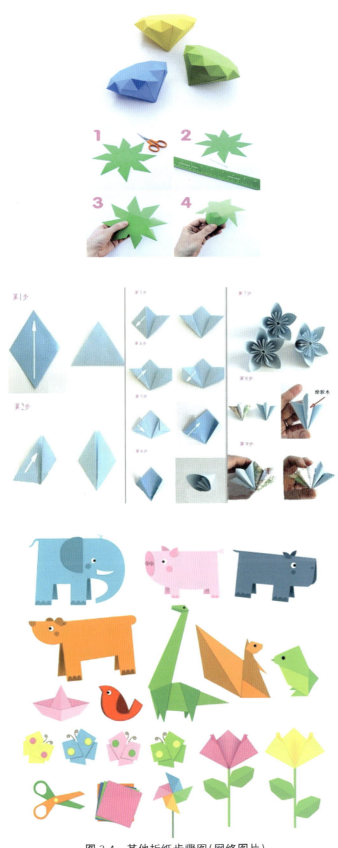

图 3-4　其他折纸步骤图(网络图片)

二、撕纸与贴纸

1. 工具材料

撕纸与贴纸的工具材料有薄的彩色广告单、挂历纸、彩色卡纸、黑色卡纸、双面胶、剪刀等。

2. 制作方法

以制作头像为例。用深色卡纸做底板，搭配好一种薄的彩色卡纸，用手撕出要拼贴的头部大块形象，并在底板上摆好构图位置。另选择搭配好的彩色卡纸或广告单，用手撕出五官和头发的造型，并在脸部进行拼贴摆放，待处理成合适的图形即可从最下层的纸开始粘贴，如图3-5所示。

撕贴作品要的就是这种手撕的质感，边沿处不能够用剪刀剪得过于整齐，否则就失去了其艺术审美趣味。就如同画画一样，撕贴作品是以手撕代替画笔来创作的，讲究的就是画面的"拙"味。撕纸与贴纸是非常适合儿童的手工活动，如图3-6所示。

还可用剪刀随意剪出各种图形，在深色卡纸底板上进行粘贴和搭配，如图3-7所示。

图3-5　儿童撕贴作品

图3-6　学生撕贴作品

图 3-7　学生的色卡纸拼贴装饰作品——（武汉城市职业学院 2001 级幼师班学生作品）

三、剪　　纸

1. 工具材料

剪纸的工具材料有剪刀、纸张（彩色纸、手工纸等）、刻刀、胶水、胶带、钢尺、订书机、尖嘴钳等。

2. 制作方法

（1）团花的折剪法：先将纸进行折叠（折叠方法分为三折、四折、五折、六折乃至十折以上），然后裁剪，每个图形自成单元又相互连接，展开后便得到一幅均齐的、呈辐射状的团花了。

（2）花边的折剪法：花边图案也称二方连续图样，是在对折的基础上横向延伸而形成的花边图案。

图 3-8 所示为学生的剪纸作品。

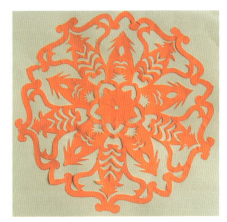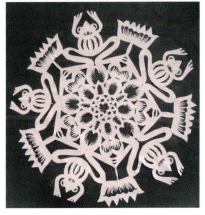

图 3-8　学生剪纸作品

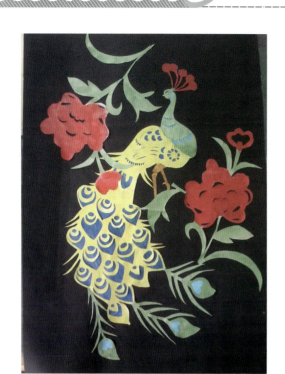

续图 3-8

四、纸立体造型

1. 工具材料
纸立体造型的工具材料有彩色卡纸、手搓纸、纸藤、铁丝、剪刀、双面胶、胶水等。

2. 创意方案
(1) 可用彩色卡纸通过折、剪、插接等造型方法,运用形式美的法则制作出各种纸立体装饰画。
(2) 可将彩色卡纸剪成花瓣,挤压卷曲成形,然后将层层花瓣粘贴成一朵朵花,最后制作成一束美丽的花。
(3) 可将彩色卡纸卷成筒状,粘贴上眼睛、鼻子、嘴巴等五官,然后用长条状的纸及其他材料做成头发或装饰物即可。

图 3-9 所示为武汉城市职业学院学前教育 1205 班学生作品。

图 3-9 学生纸立体造型作品

模块三 综合材料设计制作

续图 3-9

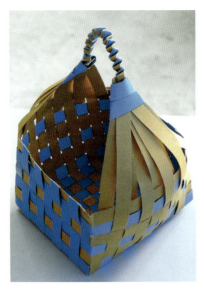
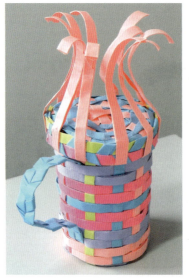
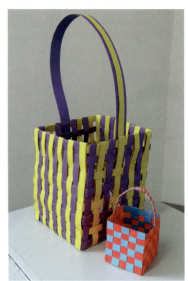

续图 3-9

续图 3-9

【实训辅导】

在实训中,指导学生了解纸的厚薄特性,巩固各类纸艺的不同表现方法,题材的选择有意识地贴近幼儿的审美情趣,形象造型生动有趣,色彩艳丽,构图饱满。在纸艺制作中注意材料搭配合理,粘连牢固,做工精细。

在设计构想、实训制作、整体完善等过程中,师生积极互动有助于产生新的创意和艺术灵感,使作品臻于完善。

(1)本练习要参考折纸纸艺的相关资料(纸艺网、相关折纸书籍),如图 3-10 所示,学习其中折纸的方法和步骤,尤其要看懂折纸指示图中的实线、虚线、箭头指示符号等。

(2)根据图示步骤进行折纸练习,本练习要学会至少十种不同物体的折纸方法。

 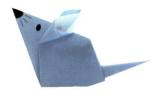 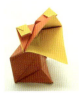 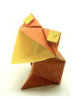

图 3-10 折纸范例图(来自纸艺网)

实训项目二

创意泥工

【概述】

泥工创意是学前教育专业学生必备的一种专业技能,具有动手操作的特性。本项目采用多种泥(橡皮泥、超轻泥、陶泥)等材料,制作各种创意造型。

【目标】

(1)掌握泥塑的基本知识和基本表现技法。
(2)体验玩泥塑、沙雕等活动的乐趣。
(3)培养学生的创造性思维能力和三维空间想象能力。

【项目内容】

一、泥塑的基本知识及基本技法

泥塑归属雕塑类,是指以各种可塑或可雕可刻的材料(泥)制作出各种具有实体物象的艺术形式。在塑造各种艺术形象的过程中,会采用手揉、搓、捏、接或以工具刻、刮等基本技法(见图 3-11)。熟练掌握基本技法非常重要。

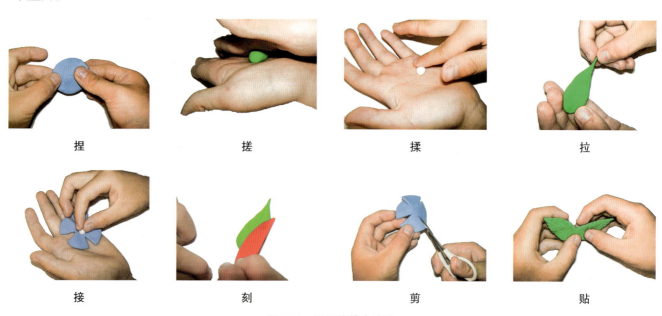

图 3-11 泥塑的基本技法

二、各种不同材质泥的特性

1. 橡皮泥、超轻泥

橡皮泥、超轻泥是儿童手工美术活动的常用材料，具有色彩艳丽、轻巧且环保、易塑造等特性。对于幼儿园孩子来说，这两种材料都可以做出理想的效果。

图 3-12 至图 3-15 所示为用橡皮泥、超轻泥制作的作品。

图 3-12　儿童作品（使用橡皮泥、超轻泥）

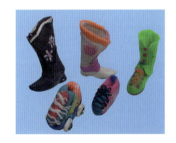

图 3-13　武汉城市职业学院 2001 级幼师班学生作品——各式橡皮泥鞋子与鞋架

图 3-14　武汉城市职业学院 2005 级学前教育专业学生作品——橡皮泥

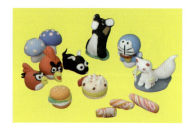

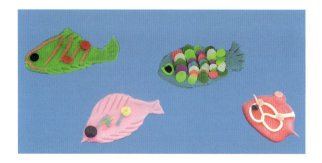
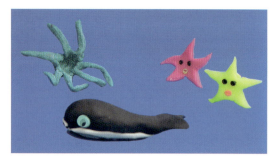

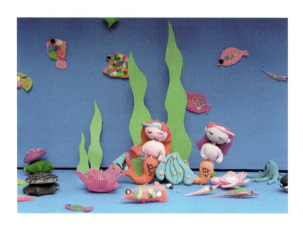
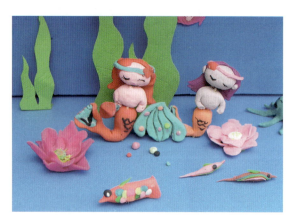

图 3-15　武汉城市职业学院 2012 级学前教育专业学生作品——超轻泥

2. 软陶泥

软陶泥也称为彩陶、软陶土、烧烤黏土。软陶泥是一种可塑性非常强的人工合成陶土,只要将用软陶泥制作的物品放进烤箱中轻微烘烤,就会生成质地坚硬、色彩艳丽的彩陶手工艺品。软陶泥的基本制作方法有绕条法(见图3-16(a))和卷状法(见图3-16(b))。应用不同颜色的软陶泥,能够捏制各种色彩艳丽的饰品,如花卉、项链等,如图3-17所示。

(a)绕条法

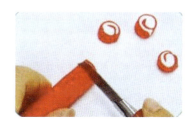

(b)卷状法

图3-16 软陶泥的基本制作方法

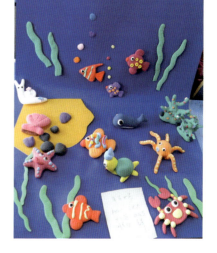

图3-17 学生软陶泥作品

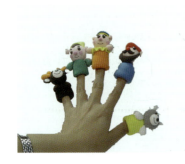

续图 3-17

3. 泥的游戏

泥巴来自大自然,"玩泥"是每个人儿童时期最开心的游戏,在拍打泥巴的过程中,充分感受玩泥的乐趣。图 3-18 所示为泥和泥塑工具。

图 3-18　泥和泥塑工具

1)用泥巴来释放自己的情绪

当你情绪波动时会对泥巴做什么?高兴时会拍、打,生气时会摔、抠、挖,学习用泥巴来释放自己的情绪,做表达情感的泥巴游戏。

2)闭眼塑泥

在教室里播放舒缓的音乐,蒙上眼睛,进行闭眼塑泥的游戏。一人一块泥,根据自己的想象,凭借自己的触觉进行塑造活动,然后在睁眼状态下,进一步塑造出自己刚才想象的那个形象,抽象、具象不限,可以是一个从来没有见过的物象,如图 3-19 所示。

图 3-19 《从来没有见过的人或怪物》(武汉城市职业学院 2001 级、2005 级学前教育专业学生泥塑作品)

3)盘泥条

学习做泥的方法,用搓泥条、擀泥片来造型。用毛笔蘸泥巴水黏合泥条,从一个小容器的制作开始,逐渐扩大到复杂组合形体的制作,如图 3-20 所示。可以保持泥的本色,也可以用水粉色进行美化和装饰。

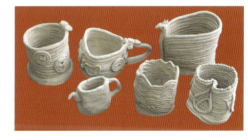

图 3-20 武汉城市职业学院 2005 级学前教育专业学生作品

三、玩 沙 雕

沙雕艺术是一门新兴的边缘艺术,一种公认的高雅、时尚、健康而富有情趣的大众化旅游项目,融雕塑、绘画、建筑等艺术于一体。

制作沙雕的方法是多种多样的,如湿沙造型法、滴沙塑形法、移植法等。

常用的湿沙造型法是先用水把要处理的区域喷湿,然后用手或其他工具把湿沙捏塑成一种或多种形状,再喷水压沙使之更加细腻。沙雕作品可以是一朵花、一张脸、一个生日蛋糕或者一座城堡等,如图3-21和图3-22所示。

图3-21　沙雕作品

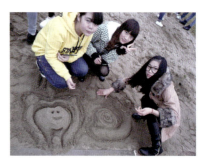
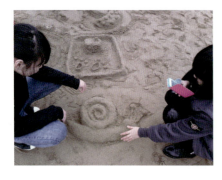

图3-22　学生们在学校操场的沙坑里玩沙雕(武汉城市职业学院学前教育专业1205班学生作品)

【实训辅导】

在实训中,指导学生熟悉、巩固泥塑的基本方法,把握好泥的干湿度,提高泥的可塑性。在开始阶段做一些结构简单且自己熟悉的物件,然后进入复杂的组合造型阶段,结合学前教育专业的特点,制作一些小朋友喜闻乐见的小玩意。

在学习、设计、制作、调整等环节中,师生积极互动,不断发现问题和解决问题。

实训项目三

布偶制作与表演

【概述】

布偶是以各种布为材料制作的玩偶。布偶形象生动、滑稽、可爱,布偶表演也简便易行,非常适合在幼儿园教学活动中使用。布偶戏是综合性的表演活动,它融合了美术、音乐、儿童文学等多种学科,有利于整合学生各方面的知识和能力,在设计、制作和表演的过程中让学生体验到童心和童趣,从而为将来从事幼儿教育活动开辟新的创造空间。

【目标】

(1)了解布偶制作的基本方法,能制作完整的可供表演的布偶形象。
(2)能采用简易的方法搭建袜偶小舞台,使袜偶表演在幼儿园成为可能。
(3)能整合美术、音乐、文学、语言等多种学科知识进行袜偶故事的表演。

【项目内容】

一、布偶制作的工具材料

布偶制作需要的工具材料有各种材质的布料、干净的袜子、各种扣子、剪刀、针线、毛线团、泡沫、填充棉等,如图3-23所示。在制作过程中根据造型需要选择相关材料。

图3-23 布偶制作的工具材料

续图 3-23

二、布偶制作步骤

布偶又称掌中木偶，可将手掌伸进布偶布袋中控制布偶，进行表演。

1. 以小兔造型为例

（1）画出小兔各部分的裁剪图。

（2）用布裁剪出头、身体部分形状（像个布袋一样），围度要大，使手能自如进入并方便操纵。

（3）将小兔的耳朵、身体前后片等缝合起来，经整理、装饰后制作成布偶。

制作步骤图如图 3-24 所示。

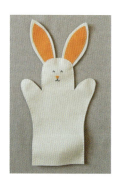

图 3-24 小兔制作步骤图

2. 以老鼠造型为例

（1）用海绵纸剪出老鼠耳朵、胡子。

（2）将袜子套在手上，袜头塞入棉花使造型饱满。

（3）在袜尖部位用双面胶粘上鼻子、眼睛、耳朵、胡子等。

（4）整理，完善整体造型。

制作步骤图如图 3-25 所示。

老鼠的基础造型还可以变成蛇、驴、长颈鹿或者滑稽的卡通人物造型，大胆想象，融入布偶的针线布艺技术，就可以变换出各种时尚卡通的造型来。

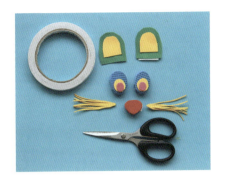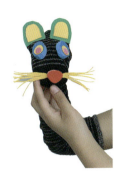

图 3-25　老鼠制作步骤图

三、布偶的综合呈现

将学生分成小组制作布偶,选剧本、选材料、造型制作、配音和表演整个过程都由小组团结协作完成。

1. 编写剧本

选择适合儿童的童话故事,要求情节简单,故事生动,表演性强,如《三只小猪》《老鼠的一家》《野猫的城市》等。将故事改编成剧本,构思剧情、舞台场景、故事配乐、角色台词等。

2. 确定和制作布偶形象

一个剧本中的布偶制作材料、造型风格、尺寸大小等都要适合。形象可以参考画册中的造型。

3. 布偶舞台的设计方法与表演活动

布偶表演就是让自己制作的布偶来当演员,用手指操纵布偶说、唱、演,让观众、演员感受到其中的乐趣和独特的艺术魅力,如图 3-26 至图 3-28 所示。

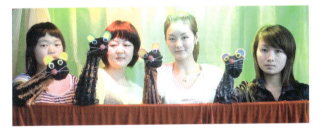

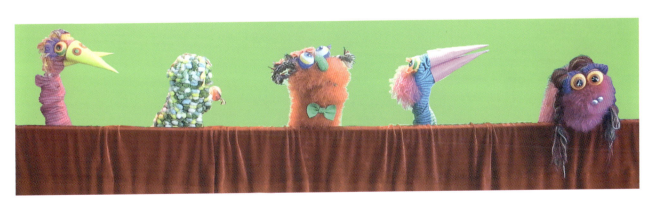

图 3-26　武汉城市职业学院 2005 级学生布偶综合呈现作品

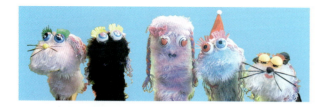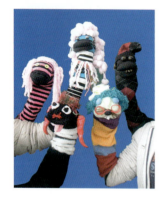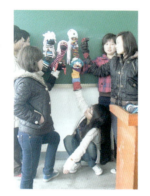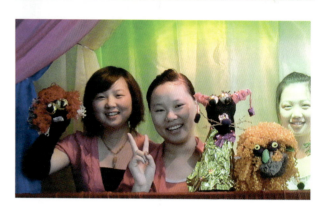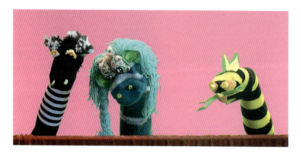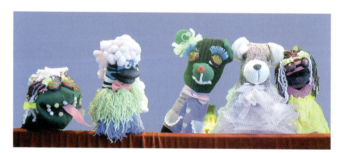

续图 3-26

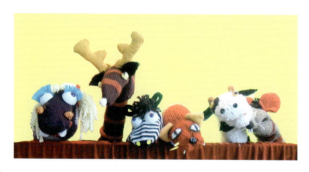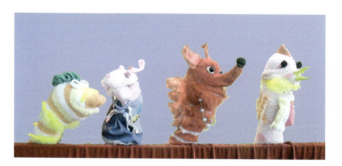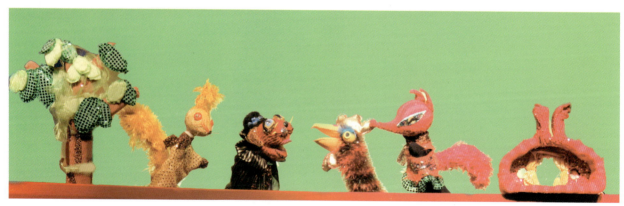

图 3-27　武汉城市职业学院 2006 级学生布偶综合呈现作品

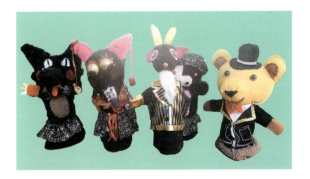
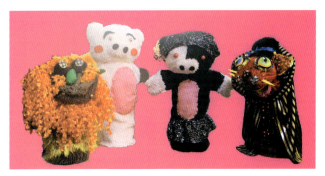
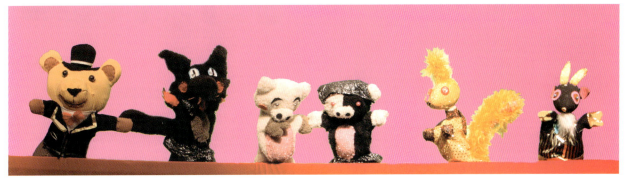

续图 3-27

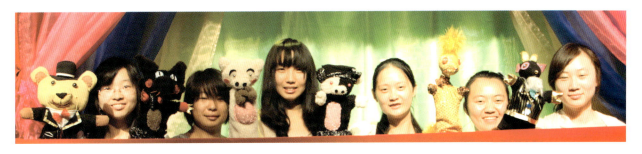

图 3-28　武汉城市职业学院 2009 级学生表演《小猪我知道》

1) 制作简易小舞台

要在幼儿园里真正实现布偶戏活动必须考虑制作表演舞台。如何采用最经济、最简易的方法制作舞台呢？在幼儿园教室里搭建小舞台时，材料可以选择生活中的废旧物品，如包装电冰箱、空调的大纸箱，简易布衣柜的不锈钢框架等，这些材料不仅轻便、环保而且体积较大，内部的空间可以容纳 2~4 个儿童，只要将其外面用彩色的纱帘遮挡并装饰起来，就能做出一个漂亮可爱的小舞台，如图 3-29 所示。

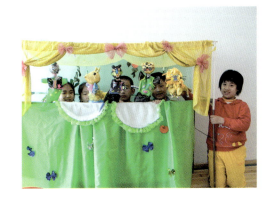
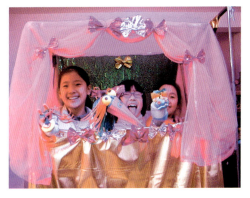

图 3-29　小舞台展示图

2）专业舞台

如果在表演大厅表演布偶戏,则需要更专业、更大的舞台,这时必须设计好图纸并找专业人员进行定制,拉上舞台幕布,安装内部舞台灯光。图3-30所示为定制的专业舞台。

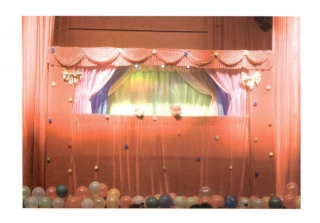
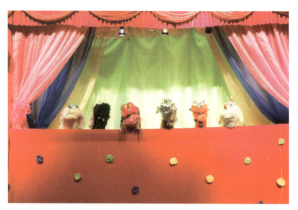
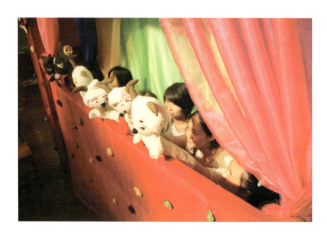
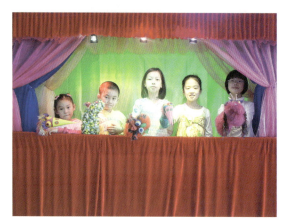

图3-30　专业舞台展示图

3）深入幼儿园开展表演活动

图3-31所示为幼儿园里的布偶演出活动图。

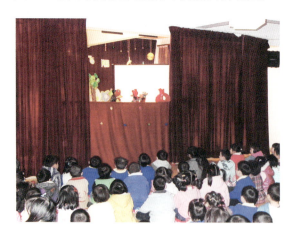

图3-31　幼儿园里的布偶演出活动图

续图 3-31

【实训辅导】

（1）在布偶的制作上，以布料造型为主，以其他材料为辅，增加多种表现手法更能增强其艺术效果和成品感。

（2）在具体塑造上，布偶脸部表情生动，造型可爱，服装精致，风格（造型、色彩、材料）统一，这样更便于达到完美的艺术效果。

（3）制作布偶时，应使布偶身体结构相对简单，操作便利，携带方便，有利于少年儿童的学习、表演，易于普及推广。

实训项目四

自然材料手工

【概述】

在幼儿园的美术教育活动中,大力提倡利用自然界的天然材料进行手工制作,它能够让孩子们亲近自然,从生活中寻找美术的创作灵感。学前教育专业的学生,要学会利用生活里的自然材料,如花草、树叶、花瓣、水果、蔬菜、石子、贝壳、蛋壳等进行奇思妙想,创作出各种可以装饰或赏玩的实用手工作品,为学习生活增添乐趣,也为将来从事幼儿园教育工作做准备。

【目标】

通过果粒粘贴画、树叶贴画、镜框、首饰和风铃、果蔬娃娃/动物、蔬菜时装及树叶时装等手工作品的制作活动,掌握物品造型的基本表现手法和技法,激发学生的想象力和创造力。

【项目内容】

(一)果粒粘贴画

1. 材料准备

(1)各种食物果粒,如红豆、绿豆、黑豆、松子壳、花生壳、瓜子等。

(2)彩色硬卡纸、白乳胶、剪刀、铅笔等。

(3)要参考的图形资料。

2. 制作步骤与方法

(1)用铅笔先画出图形并分出主要大块面,根据自己所找果粒材料的颜色和质感大致设计出作品的样式。

(2)选择一个主要块面涂上白乳胶,撒上要粘贴的果粒,并用手指轻轻按压果粒以确保粘牢,然后微微将纸面倾斜拿起,除去剩余未粘牢的果粒,并清洁画面,然后再继续粘贴下一个块面。

图3-32和图3-33所示为制作完成的粘贴画。

在粘贴过程中要注意搭配果粒的色彩及质感,从而使画面更加美观。

图 3-32　武汉城市职业学院 2005 级学前教育专业学生果粒粘贴画作品

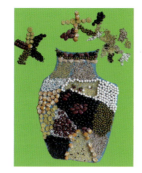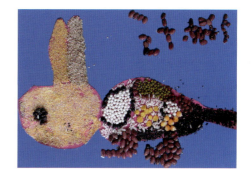

图 3-33　5 岁至 8 岁儿童的果粒粘贴画作品

(二)树叶贴画

用不同形状的树叶作为粘贴材料制作贴画是孩子们喜欢做的手工之一。图 3-34 所示为树叶贴画作品。

图 3-34　树叶贴画

(三)镜框

镜框的制作方法与粘贴画的大致相同,在材料的使用上综合性更强并具有实用性。

制作方法:

(1)选取一块硬纸板,将它裁剪成想要的镜框的形状,用彩色卡纸对它进行装饰,以此作为底板待用,并预留出贴照片的位置。

(2)刷上白乳胶,用果粒或者树叶、干花朵装饰镜框底板。

镜框作品如图 3-35 和图 3-36 所示。

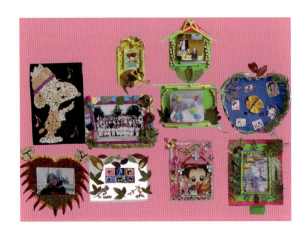

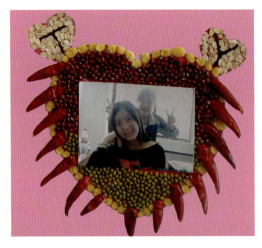

图 3-35　武汉城市职业学院 2005 级学前教育专业学生镜框作品

图 3-36　7 岁儿童制作的树叶镜框

(四)首饰和风铃

图 3-37 所示为使用自然材料制作的首饰和风铃。

①用花生壳、干花、干辣椒等通过针线穿编的项链和头饰　　②野草和树叶头饰、辣椒耳环

(a)首饰

①用铁丝圈做顶部,四周用线串联树叶、干花做装饰　　②四周挂上核桃壳、口服液小玻璃瓶或饮料瓶盖装饰

(b)风铃

图 3-37　武汉城市职业学院 2005 级学前教育专业学生首饰和风铃作品

利用自然材料制作首饰和风铃的关键是充分利用现有材料,采取灵活的方法,即合理选材和巧妙搭配。这个制作的过程给了我们无穷的灵感,于是就有了后面蔬菜时装、树叶时装的创意。

(五)果蔬娃娃/动物

利用水果、蔬菜进行创意改造,使之成为可爱的菜头娃娃或小动物,如图 3-38 至图 3-41 所示。

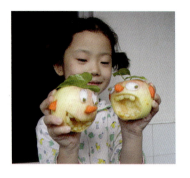

图 3-38　孩子拿着自己做的苹果娃娃讲故事

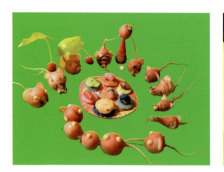

图 3-39　用圆萝卜、豆子、黑米、橡皮泥等制作的《老鼠开会》

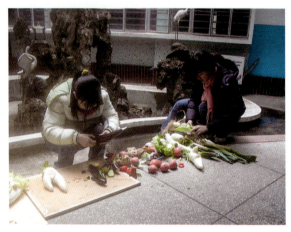

图 3-40　武汉城市职业学院 2001 级幼师班的学生在做蔬菜娃娃

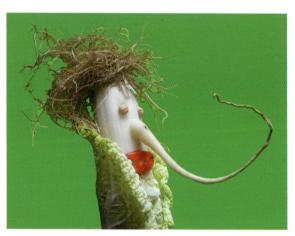

图 3-41　用大葱、黄豆、红辣椒、萝卜、大白菜叶制作的人像

(六)蔬菜时装

1. 国外创意时装资料欣赏

图 3-42 和图 3-43 所示为创意时装资料。

图 3-42　面包、巧克力时装

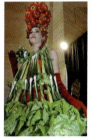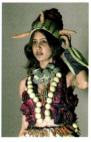

图 3-43　蔬菜时装

2. 师生设计的蔬菜时装

武汉城市职业学院师生尝试用蔬菜制作时装，买来大白菜、包菜、紫甘蓝、胡萝卜、小番茄等蔬菜，还收集了玉米皮、八角等，大家根据所准备的材料设计制作蔬菜时装并参加展览，如图 3-44 所示。

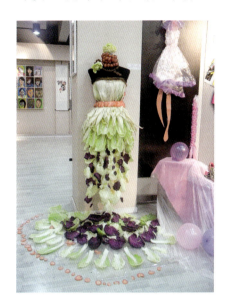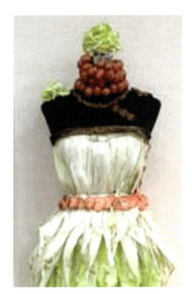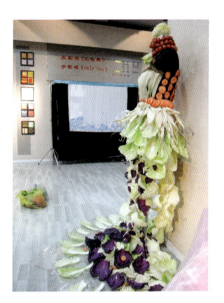

图 3-44　武汉城市职业学院 2005 级美术教育专业师生设计的蔬菜时装作品

1）构思设计内部骨架

我们参考一款晚礼服的设计图，在一个专用的黑色服装模特架上进行设计。首先，在模特的胸部和腰部分别系上棉绳并固定，用它做服装内部的支撑骨架，然后将蔬菜串联到绳子上，以制作风铃（见图 3-45）的方式来制作裙子（见图 3-46）。

2）长裙的基础造型

我们按照从里到外的顺序制作。因为粗棉绳摩擦力比较大，能够牢固地将水分较多的菜叶串联起来且不容易滑落，所以我们将若干条粗棉绳剪成裙摆要求的长度备用。用针和准备好的棉绳将小块的包菜叶或者紫甘蓝叶串起来，串好后将它们挂在腰部的绳子上（见图 3-47），系紧并垂下来，使之围成一圈，形成落地的长裙，这样里层的基础部分就做好了（见图 3-48）。还要注意裙子部分的色彩，我们将紫甘蓝叶和包菜叶进行深浅搭配，使得服装呈现丰富的色彩效果。

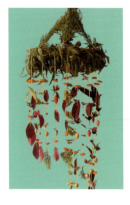 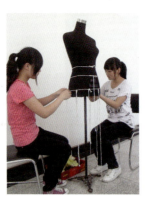 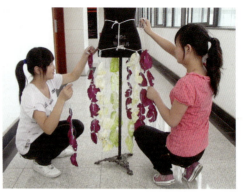 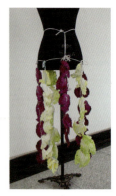

图 3-45　风铃挂饰　　图 3-46　用棉绳做裙子内部骨架　　图 3-47　用棉绳将蔬菜叶串联起来，围挂在腰部的棉绳上　　图 3-48　里层长裙基础部分

3）外层部分的短裙和裹胸

将大白菜叶用棉绳串联起来（见图3-49），围在里层裙子的外面做翻起的短裙造型，并整理出裙子的层次（见图3-50），自然卷起的菜叶形成好看的花边状纹理，具有天然的形式美感，长裙部分就做好了（见图3-51）。将玉米皮串起来围挂在胸部的绳子上，然后将翻翘着的玉米皮于腰部用绳子束紧并整理翻起，再将胡萝卜切片串成腰带围在腰部做装饰（见图3-52），这样整个裙子的大体部分就做好了。

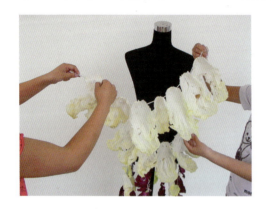 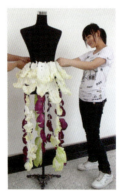 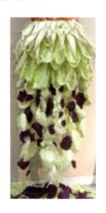 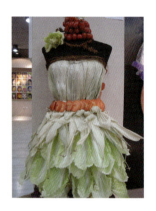

图 3-49　用棉绳将大白菜叶串联起来　　图 3-50　整理裙子的层次　　图 3-51　长裙部分的效果　　图 3-52　胸部和腰部造型

4）装饰物的制作及场景布置

小装饰物在服装上有着非常重要的作用，它能够体现设计的细节，提高设计的品位。我们将小番茄用针线串成长条，围在模特颈项处做红色的项链（见图3-53）；将八角串联起来挂在胸前做小饰品点缀；将胡萝卜切成片状串联起来，贴在后背做装饰（见图3-54）；将剩下的包菜心和白菜心放在头部和肩部做装饰物；最后，将所有剩余的菜叶按照颜色搭配起来，围在模特四周的地板上做场景布置（见图3-55），这样一件奇特的蔬菜时装就做好了。

（七）树叶时装

1. 课前准备

（1）把学生分成小组（5～6人一组），每组选出一位同学做模特，大家为他设计一套"树叶时装"并代表本组参加走秀活动。

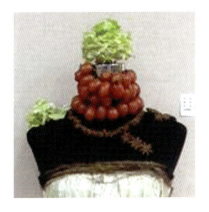
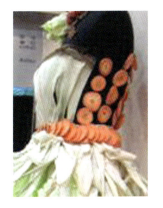

图 3-53　小番茄制作的项链　　图 3-54　胡萝卜制作的后背装饰　　图 3-55　蔬菜用作场景布置

（2）课前收集各种树叶、树枝及干果等，擦洗干净待用。小组成员团结协作，根据自己所收集材料的特点进行创意制作。

（3）收集相关款式服装资料以备参考。

2. 制作过程

采摘荷叶、红色野果和大青枣，用针线将果子串联起来做耳环、腰带，用柳树枝编成头饰、花环，如图 3-56 所示。

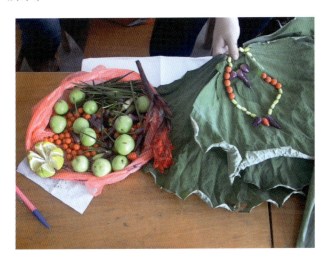
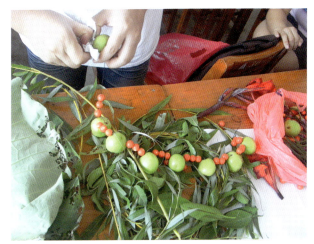
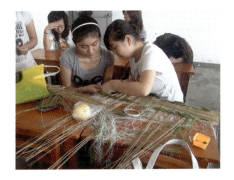
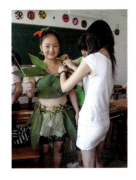
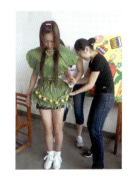
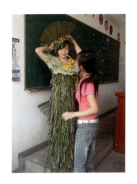

图 3-56　时装制作过程

3. 作品展示

演绎一段森林里国王与王后的故事。国王、王后、公主、女神、女巫、仙子等角色的服装如图 3-57 所示。

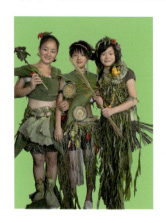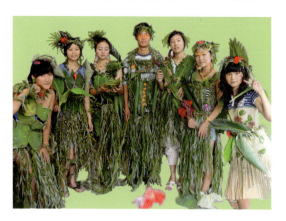

图 3-57　时装作品展示

实训项目五

物品的再创造

【概述】

人们身边有许许多多的物品,每个物品都具有各自的特点和用途,我们在使用它的同时还会发现它更多的特性和更多的利用价值,我们使用多种创造方法,可以改造和再次利用它,创造出新的物象。

【目标】

熟悉各种物品的特性,善于从物品的形态、质感、肌理、色彩等方面去发现物品不同的美,创造出新的艺术形象。

【项目内容】

一、乒乓球、纸杯的造型

1. 工具材料

可能需要的制作材料包括乒乓球或空鸡蛋壳、粗棒针或方便筷、纸杯、纸筒、皱纹纸、毛线、彩色卡纸、矿泉水瓶、双面胶、剪刀、水粉颜料等,部分如图 3-58 所示。

2. 制作方法

用粗棒针将乒乓球、纸杯串起来,接着做头部造型、做衣服,最后进行细节装饰,即可完成娃娃的制作,如图 3-59 所示。图 3-60 展示的是武汉城市职业学院 2005 级学前教育专业学生的相关作品。

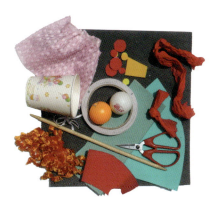

图 3-58 乒乓球、纸杯的造型部分制作材料

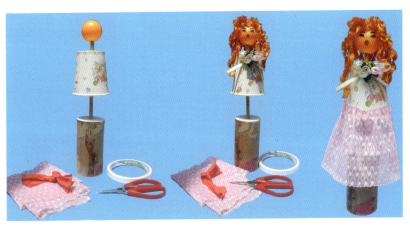

图 3-59 乒乓球、纸杯的造型制作过程

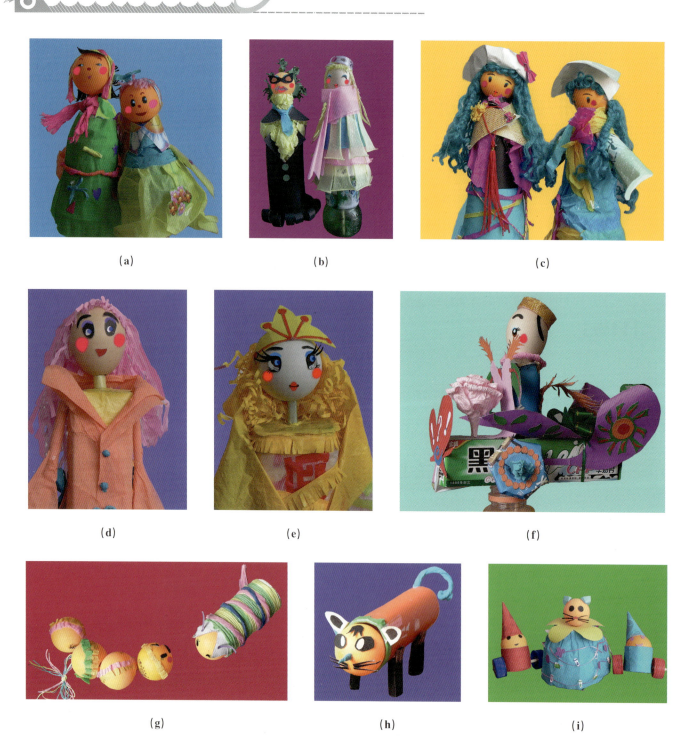

图 3-60 乒乓球、纸杯的造型作品展示

二、电线的造型

1. 工具材料

可能需要的工具材料包括老虎钳、彩色电线（铝芯电线，粗、细均可，不可用铜芯线，因为铜芯线太硬不容易造型）、彩色的细网线等，部分如图 3-61 所示。

2. 制作方法

准备好彩色铝芯电线，先扭扎人形基础骨架，接着添加手臂，最后完成捆扎衣服、裤子、帽子等细节，这样电线娃娃就做好了，如图 3-62 所示。

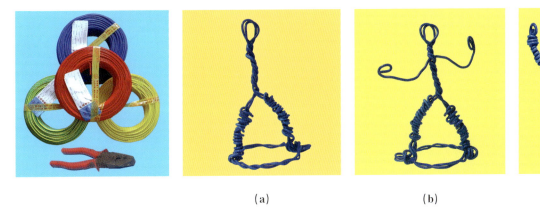

图 3-61　电线的造型部分工具材料　　　　　　图 3-62　电线娃娃制作过程

图 3-63 展示的是武汉城市职业学院 2005 级学前教育专业学生创作的相关作品。

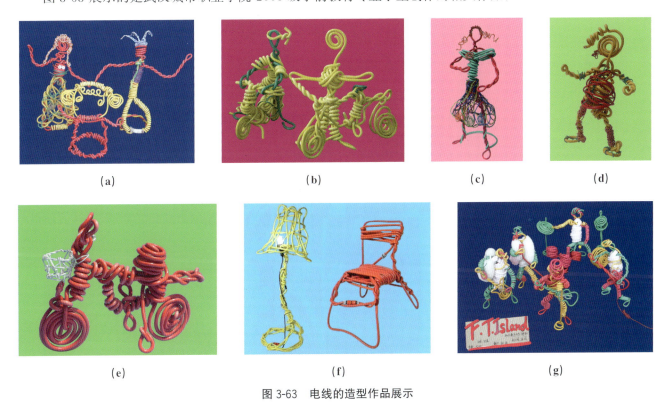

图 3-63　电线的造型作品展示

三、石头的造型

1. 工具材料

可能需要的工具材料包括大小鹅卵石、水粉画颜料、热熔胶枪、胶棒、碎布、棉线、透明指甲油、荧光金银粉等，部分如图 3-64 所示。

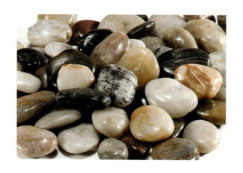

图 3-64　石头的造型部分工具材料

2. 制作方法

(1) 将鹅卵石洗干净并擦干待用,将大小不一的石头进行简单拼贴,发挥想象,组合出各种动物、花朵、小物品(如手机、棒棒糖)等造型。

(2) 用热熔胶枪加热胶棒,对组合好的鹅卵石进行粘连。注意热熔胶枪温度很高,要防止被烫伤。

(3) 鹅卵石粘连好后,用比较干稠的水粉颜料对造型进行色彩装饰和细节描绘。

(4) 等水粉颜料干后,用透明指甲油或者荧光金银粉在水粉颜料的表面做隔离和亮光处理,这样就使得石头作品更加有光泽。

图 3-65 列出的各种石头造型作品充满了童趣。

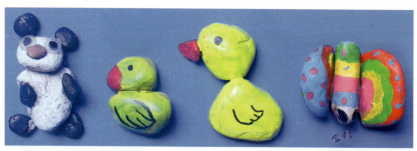
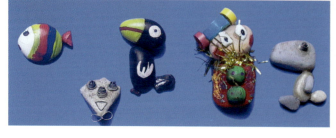
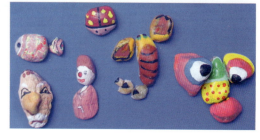

图 3-65　石头的造型作品展示

四、利用物品创作服装

1. 收集材料

让学生收集生活中的各种物品,如报纸、塑料瓶、电话卡、吸管、易拉罐、纸杯、光盘等,如图 3-66 所示。在收集、整理的过程中,培养学生发现美、创造美的意识。

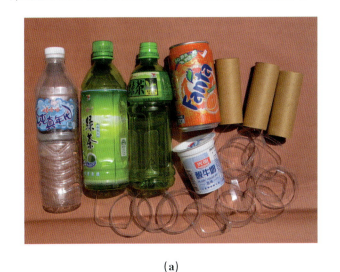

(a)

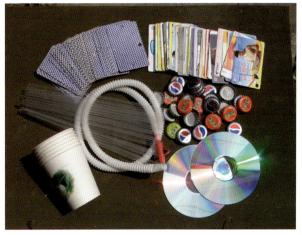

(b)

(c)

(d)

图 3-66　收集的材料

2. 制作服装

1)分组合作设计方案

服装制作分小组进行,各小组按照自己的想法共同制订一套设计方案,根据设计搭配材料,分别承担服装制作相关任务,为下一步具体制作做好前期准备工作。

2)制作方法和过程

选择与服装设计意图相关的材料进行制作。制作过程中,根据各种材料的特性采用不同的方法拼接和粘连,如粘贴、揉搓、捆绑、折叠、穿编、拼接……如图 3-67 所示。

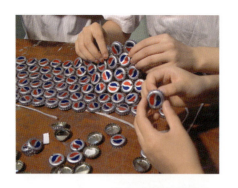
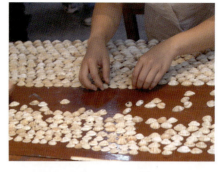

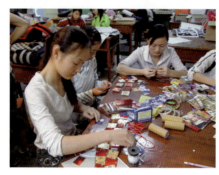
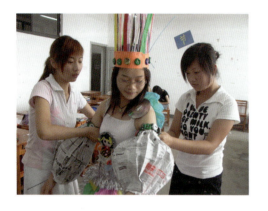
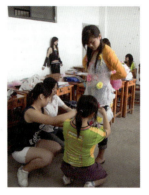
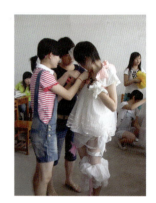

图 3-67 利用物品创作服装过程

3. 服装展示

图 3-68 为服装展示图,供读者鉴赏。

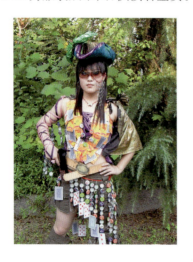
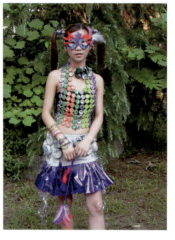
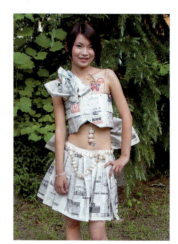

图 3-68 服装展示图

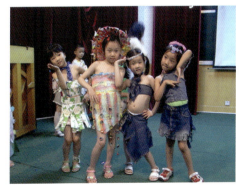

续图 3-68

1)《公主与魔鬼》童话剧角色服装展示

角色服装是指为某个剧情而设计的服装。童话剧《公主与魔鬼》包括公主、魔鬼、国王、王后、天使等角色。由12人组成一个大组，根据剧中角色来分配各自的制作任务，分别负责设计制作服装道具，如图3-69和图3-70所示。

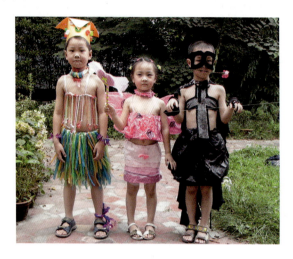
图3-69 《公主与魔鬼》童话剧中国王、公主、魔鬼的角色服装

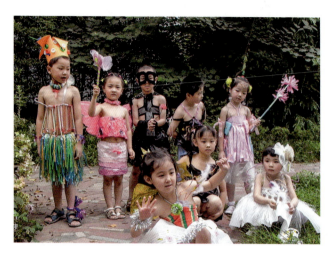
图3-70 《公主与魔鬼》童话剧中公主、女巫、天使、仆人等角色服装

2) 服装的T台展示

(1) 海报宣传。确定表演的具体时间、地点，在校园内张贴"时装发布会"宣传海报。

(2) 舞台设计。设计舞台灯光、准备音响设备等。

(3) 服装表演。根据不同服装风格来确定表演形式。

(4) 时装发布会。作品展示如图3-71所示。

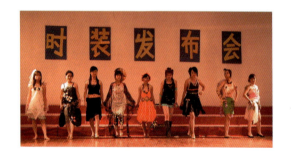
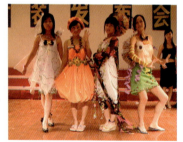
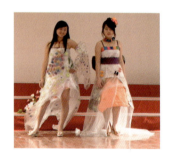

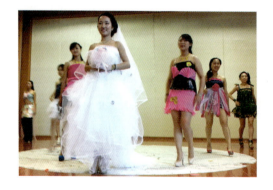
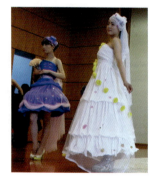

图3-71 服装作品T台展示

续图 3-71

【实训辅导】

利用物品创作服装的活动,一方面,将绘画、手工、设计与表演融为一体,学生在整个活动中投入了极高的热情,体现了他们自身的综合能力及团队合作精神,也挖掘出了学生的艺术潜能;另一方面,针对学前教育专业的学生,以培养动手能力和创作能力为目标,将美术与生活联系起来,引导学生到生活中去发现美、表现美并懂得享受美。服装设计和表演是将美术运用于生活的较好例子。

实训项目六

影戏——手影

【概述】

影戏,即影子戏,是东方一种优美的民间戏曲艺术。中国被誉为"影戏的故乡",影戏在中国有着悠久的历史,深受人们的喜爱。中国影戏包括手影戏、纸影戏、皮影戏三大类,是一种集绘画、雕刻、音乐、歌唱、表演于一体的综合民俗艺术。

手影戏的道具十分简单,在光影的作用下,表演者靠手部动作投影的改变、幻化形成各种不同的影像。通过手势的变化,可以展开巧思,创造出种种物的形象,如人物、动物等。手影表演变化多、趣味性强,在幼儿教学活动中,通过手影游戏,可以启发儿童的联想思维,增添生活的乐趣。

【目标】

(1)能够掌握手影的基本手法并模仿出动物、人物形象。

(2)能借助手影表演儿童喜爱的小故事,激发创意思维,唤起童心和童趣。

【项目内容】

一、手影戏欣赏

艺术家们模仿出小鸟、鸭子、兔子、牛、马、猫及各种人物形象,并编排了《小鸟婚恋》《鸭狗争食》《人物展现》《白兔的命运》《节日的鼓手》《印第安人的歌声》《热恋的年轻人》《东郭先生》《列宁在1918》等节目,深受观众喜爱。(见图3-72和图3-73)

图3-72 手影艺术家在表演

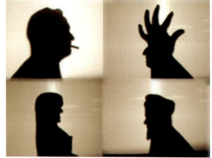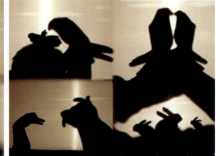

图3-73 手影形象

生活中大家也非常喜欢手影游戏,如图3-74至图3-80所示。

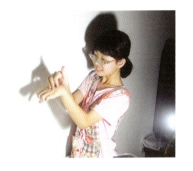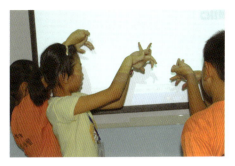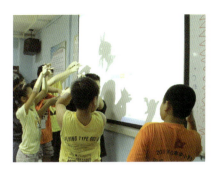

图 3-74　孩子们在投影仪下玩手影

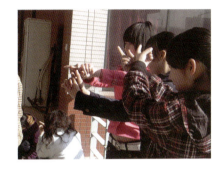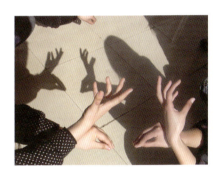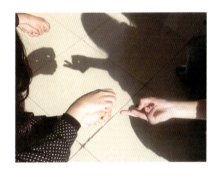

图 3-75　武汉城市职业学院 2005 级学前教育专业学生在阳光下玩手影

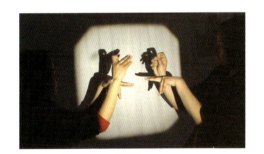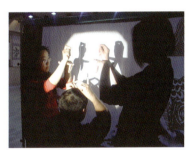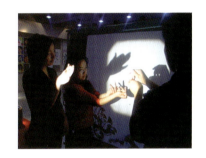

图 3-76　鸟　　　　　　　　　图 3-77　猫头鹰与小鸟　　　　　　图 3-78　狼、双兔与人

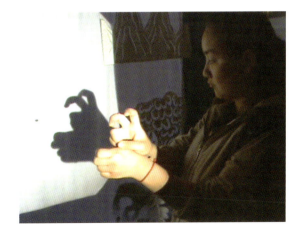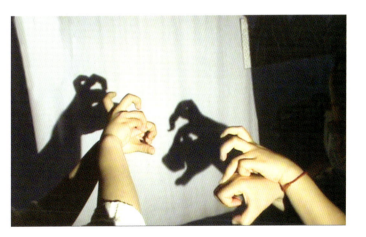

图 3-79　长耳朵的狗　　　　　　　　图 3-80　两只瞪眼的长耳狗

二、手影的手法

玩手影是需要一定的技巧做支撑的,只有熟练掌握了基本手法,在运用中才能千变万化、游刃有余,达到惟妙惟肖、生动有趣的艺术效果。

如图3-81所示,手影有几种常见的手法,而其他更复杂的不太常见的手法则需要两只手配合并用,甚至还要借助于简单的道具,在做的过程中不断尝试和创造,有多少种创意就有多少种形象,正因为它没有什么固定的答案,所以给了我们每个人以巨大的想象空间。

在最初学习阶段,需要模仿现成的图形,多练习手法,使手指变得灵活,最终做到每个手指能够各自独立摆出造型,在摆弄过程中还要不断地对着光线调整手的方位,使投影的图形更形象生动。

手影的手法只有多练习才可以熟能生巧、变化多端。在模仿某些特别的造型比如猫头鹰、青蛙、螃蟹、麋鹿等(见图3-82至图3-86)时,要把我们的身体包裹在手型里进行造型;模仿"卷发女人"(见图3-87)时借助毛线之类物品做女人的头发;模仿鳄鱼时借助铁夹做鳄鱼眼睛等。总之,借助人的身体或者道具就能够塑造出更为丰富的造型,有时一个复杂的形象甚至需要多人合作完成,这些都要在实践中不断地摸索经验。

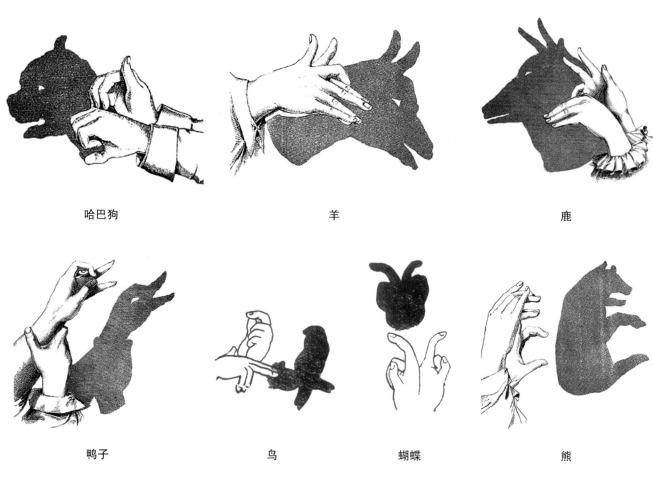

哈巴狗　　　　　　　　　　羊　　　　　　　　　　鹿

鸭子　　　　　　鸟　　　　　　蝴蝶　　　　　　熊

图3-81　手影手法组图

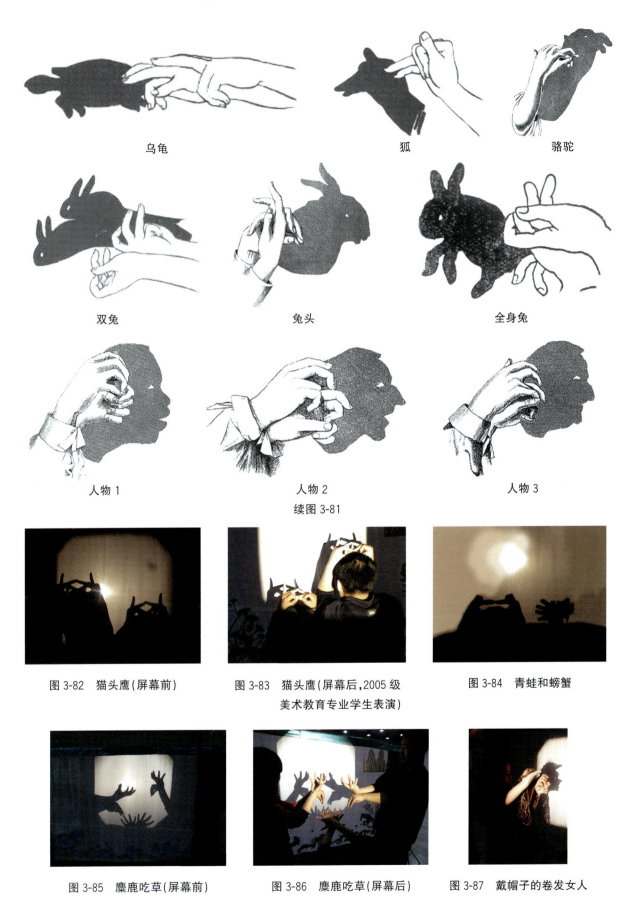

乌龟　　狐　　骆驼

双兔　　兔头　　全身兔

人物1　　人物2　　人物3

续图 3-81

图 3-82　猫头鹰(屏幕前)　　图 3-83　猫头鹰(屏幕后,2005级美术教育专业学生表演)　　图 3-84　青蛙和螃蟹

图 3-85　麋鹿吃草(屏幕前)　　图 3-86　麋鹿吃草(屏幕后)　　图 3-87　戴帽子的卷发女人

三、手影道具

手影对道具的要求比较简单,白天在太阳光下、晚上在月光下都可以做。如果是在室内,只要点一盏灯即可,如果是上课开展活动,就利用投影仪或者幻灯机的光即可。

四、手影表演

1. 口技音效

手影的表演一般都和口技音效相结合,表演动物时伴以动物的声音为背景,比如青蛙、猫头鹰的叫声等,类似于有趣的滑稽戏。

2. 手影讲故事

在手影手法都掌握得比较熟练的基础上,就可以开始创编故事了。将儿童熟悉的童话、儿歌改编成有趣的手影戏,一边讲述一边表演将会是孩子们最喜爱的游戏。

3. 真人表演的影子戏

除了用手来表演,还可以让我们自己的身体站在灯下玩影子游戏。图 3-88 所示为学生们在音乐的伴奏下即兴表演的滑稽动作戏、搞笑哑剧的照片。真人影子戏让我们又回到了童年的快乐时光。

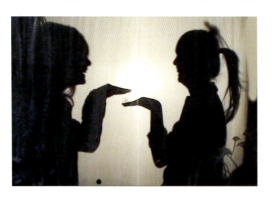
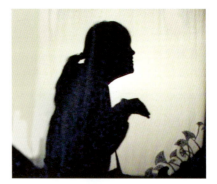
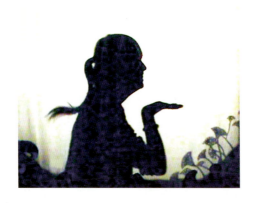

图 3-88　武汉城市职业学院 2005 级学前教育专业学生表演影子戏照片

【实训辅导】

自主学习至少 10 种以上手影手法,创编两个儿童喜爱的手影故事并配音进行表演。

实训项目七

影戏——胶片皮影

【概述】

皮影戏又称羊皮戏,俗称灯影戏。皮影艺术,是我国民间工艺美术与戏曲巧妙结合而成的独特艺术品种,是中华民族艺术殿堂里不可或缺的一颗精巧的明珠。

现代教育更注重文化的传承。中国的传统皮影因为其材料的稀有和制作的繁复难度,要将皮影引入我们教学活动中,还需要我们从材料的制作及表演形式上不断创新。

本项目探索的是一种能够在我们教学实践中,使皮影材料简易化、普及化的制作方法。我们采用透明胶片作为皮影的材料,可以用喷墨打印机在透明胶片上打印出图形,还可以用儿童常用的水彩笔在上面画画(如同小孩子在纸上画画一样),将胶片上画出来的画通过简单的分解和组装做成会动的皮影。

【目标】

(1)能够掌握胶片皮影的基本绘制和组装方法。
(2)能够采用简单的方法搭建简易皮影幕布并表演皮影戏。
(3)能够在儿童美术活动中创意简易皮影的表演活动。

【项目内容】

一、传统皮影艺术欣赏

传统皮影的材料为羊皮、驴皮等皮质材料,经过一系列繁复的制作加工、打磨、雕刻、镂空、染色等制作成透光的皮质剪纸,是民间艺人们创造出来的"会动的剪纸",如图3-89所示。传统皮影已经成为中国文化的瑰宝。借鉴皮影艺术,探索与我们教育教学相适应的表现形式。

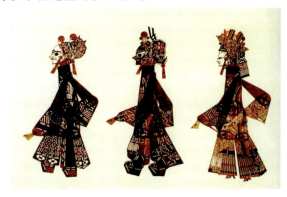

图3-89 皮影作品

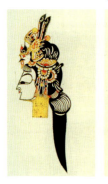 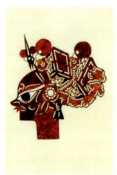 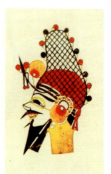 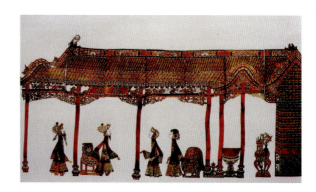

续图 3-89

二、纸 板 戏

"纸板"是一种简易的偶戏形式。将彩色的图形形象粘贴到硬纸板上，然后固定于长杆上，即可用于表演，如图 3-90 所示。

 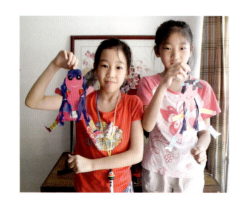 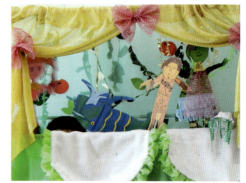

图 3-90 七星乐乐幼儿园创意的纸偶戏

三、胶片皮影戏

1. 胶片皮影作品欣赏

胶片皮影是在传统皮影的基础上，在内容、制作材料上与时俱进，进行的创意和更新。胶片皮影作品范例图如图 3-91 所示。

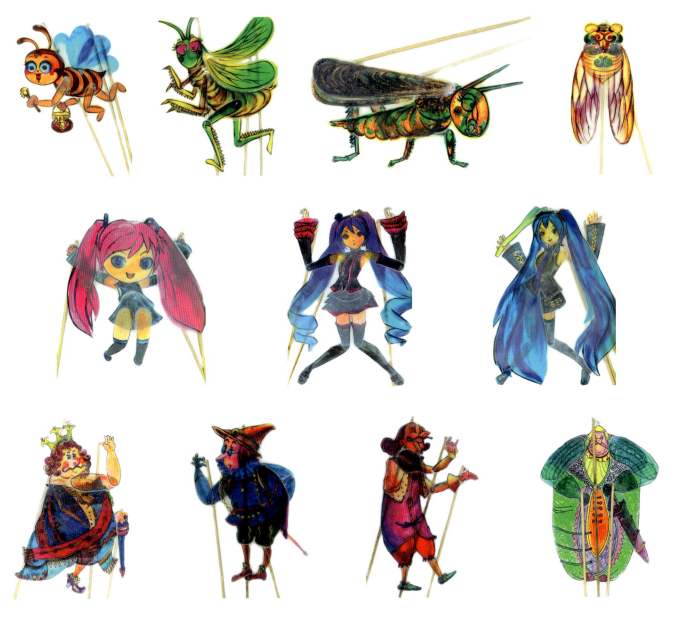

图 3-91 胶片皮影作品范例图

2. 制作材料

透明胶片是一种用来做投影幻灯片的塑料片,中国在 20 世纪五六十年代制作的传统动画片比如《大闹天宫》《小蝌蚪找妈妈》等,都是在这种称为"赛璐珞"的胶片上完成的,因为其表面刷有一层明胶,所以又叫"明胶片"。与以皮质为主要材料的传统皮影相比,胶片更容易普及和推广。用彩色水笔、马克笔、勾线笔勾勒形象,借助剪刀、针线、透明鱼线、打火机等工具材料即可完成。

3. 制作步骤

1)线稿

在纸上画出线稿。注意所画形象的各关节点在连接处重叠的部位。

2)用胶片蒙稿

找出胶片的正面进行蒙稿(因为正面有明胶层,能上色,而反面没有),蒙稿最好用彩色水笔淡淡地蒙线稿,如图 3-92 所示。

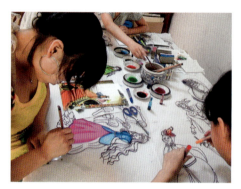

图 3-92　蒙稿

3）用彩色墨水分块上色并勾线

彩色墨水透明度高、透光性好、色彩鲜艳。刻画细节部分就用毛笔蘸色直接画，不宜反复涂抹修改，以免明胶脱落，从而影响上色效果。最后待墨水干透，再用深色的勾线笔、马克笔重新整理形象，刻画并勾勒细节线条，加强造型的清晰度和生动性。

4）分段剪切

待彩色墨水干透后就用剪刀剪下各个部位，并用稍稍粗一点的针打孔，孔洞的大小要和鱼线的粗细差不多，能保证鱼线穿进去后还能自由活动。

5）用鱼线连接

用鱼线连接，鱼线透明而且结实，并且可以用打火机烧出球状的疙瘩来固定胶片。

6）安装操纵杆

操纵杆是控制皮影活动的关键部位，一般用三根操纵杆，用鱼线或透明胶来连接，如图 3-93 所示。

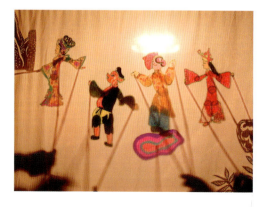

图 3-93　安装操纵杆

图 3-94 为制作步骤图解，图 3-95 所示为《九色鹿》剪纸皮影角色作品。

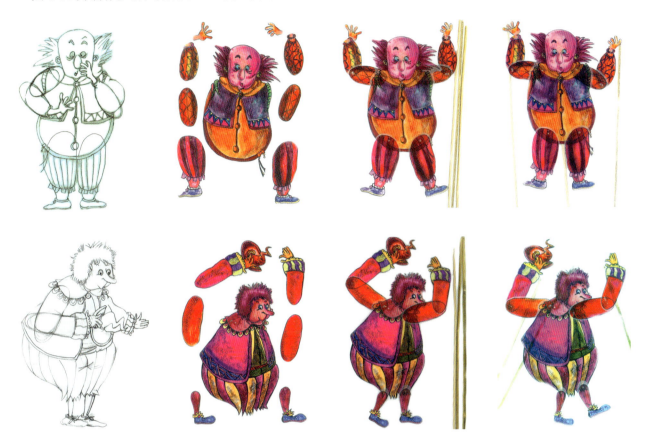

图 3-94　胶片皮影制作步骤

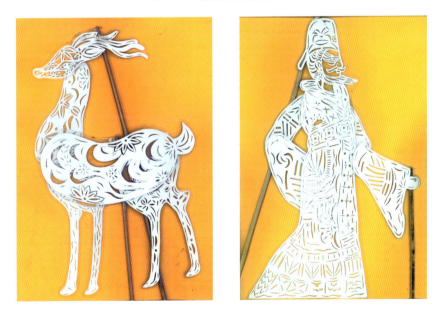

图 3-95　《九色鹿》剪纸皮影角色作品

四、胶片皮影表演舞台的设计

胶片皮影表演舞台用灯、白纸或白布、支撑架组装即可。表演图片如图 3-96 至图 3-101 所示。

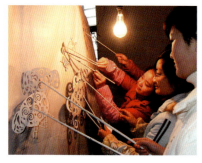 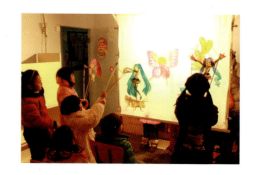

图 3-96　学生表演　　　　　　　　　　　　　　　图 3-97　儿童表演皮影戏

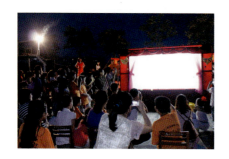

图 3-98　皮影表演现场　　　　图 3-99　皮影故事《皇帝的新衣》　　　图 3-100　皮影歌舞《初音未来》

图 3-101　皮影歌舞《不用嘴巴会唱歌》

【实训辅导】

组织部分同学尝试制作胶片皮影并用来演绎一个故事。

参考文献

[1] 杨景芝.中国当代儿童绘画解析与教程[M].北京:科学普及出版社,1996.
[2] 赵雪春.步入绘画的天地[M].北京:中国青年出版社,1996.
[3] 〔英〕摩伊·凯特莉.少儿绘画辅导探索[M].长沙:湖南美术出版社,1992.
[4] 张燕,段志勤.美术基础[M].北京:高等教育出版社,2012.
[5] 〔英〕林德西·米尔恩.快乐手工之一:快乐工厂[M].徐进,徐攀,译.海口:海南出版社,2004.
[6] 〔英〕林德西·米尔恩.快乐手工之二:自然手工[M].徐进,徐攀,译.海口:海南出版社,2004.
[7] 〔美〕伊莱恩·皮尔·科汉,鲁斯·斯特劳斯·盖纳.美术,另一种学习的语言[M].尹少淳,译编.长沙:湖南美术出版社,1992.
[8] 〔美〕希拉·埃利森,朱迪恩·格雷.365种玩法[M].石晓竹,译.北京:军事谊文出版社,2007.
[9] 沈珉.中国传统皮影[M].北京:人民美术出版社,2004.
[10] 钟茂兰,范朴.中国民间美术[M].北京:中国纺织出版社,2003.
[11] 人民教育出版社幼儿教育室.绘画[M].北京:人民教育出版社,1987.